미술관 읽는 시간

미술관
읽는
시간

정우철 지음

쌤앤파커스

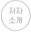

저자
소개

정우철
도슨트, 미술관의 '피리 부는 남자'

영화를 전공하고 관련 직업 전선에 뛰어들었다가, 미술을 너무도 사랑해 무작정 도슨트가 되기 위해 공부를 시작했다. '내셔널 지오그래픽' 전으로 도슨트에 입문한 후 '베르나르 뷔페' 전과 '툴루즈 로트렉' 전에서 스토리 텔링이 있는 도슨트로 명성을 떨치기 시작했다. 이후 EBS에서 〈도슨트 정우철의 미술 극장〉으로 TV에 출연했고, JTBC 〈아침&라이프〉에서 고정 패널로 전시를 소개하고 있으며, 2021년에 《내가 사랑한 화가들》, 《도슨트 정우철의 미술 극장》을 집필하는 등 다양한 방면에서 활동 중이기도 하다.

CHANG UCCHIN MUSEUM

PARK SOOKEUN MUSEUM

NA HYESOK MUSEUM

WHANKI MUSEUM

LEE UNGNO MUSEUM

KIM TSCHANG-YEUL MUSEUM

LEE JUNGSEOP MUSEUM

차례

이 책이
당신에게 가장
가까운 미술관이
되기를

우리는 왜 미술관에 갈까요

그림을 본다고 배가 부른 것도 아니고 돈이 나오는 것도 아닌데 우리는 왜 미술관이나 전시장으로 발걸음을 옮길 까요?

우리는 같은 하루를 반복하며 살아갑니다. 어제와 같은 길로 출근하고 어제와 같은 일을 반복하며 어제와 같은 길로 퇴근합니다. 그러다가 겨우 주말이 되면 맛집을 가거나 유튜브를 보고, 또 부족한 잠을 충전하기도 하지요. 하지만 이렇게 살다 보면 우리의 감정은 매우 한정적인 범주를 벗어날 수 없게 됩니다. 매일 반복되는 하루 속에 비슷한 경험과 비슷한 느낌으로 살아가니, 당연한 이야기이겠지요. 그렇게 하루하루, 한해 한해의 시간이 지나면 자신이 경험하는 세계가 고착되기도 하지요.

전시회를 찾는 데에는 여러 이유가 있겠지만 지금 이야기

한 맥락에서도 그 이유 하나를 찾을 수 있겠습니다. 전시회에서 예술가들의 아름다운 작품과 놀라운 발상을 마주할 때면 일상에선 느끼기 어려운 감정을 자극받고, 잠들어 있던 감각 세포가 살아나는 느낌이 드니까요.

새로운 감각과 경험이 미술관에 있습니다. 미술관에 가는 여러 이유가 있겠지만, 분명 일상에서 벗어나 잠시 새로운 세상으로 들어서는 기분을, 전에 없던 감각을 느끼려 그곳에 가는 것이기도 할 겁니다.

한국 곳곳에 숨어 있는 아름다운 미술관들

저도 도슨트이기 이전에 한 관객으로서, 일상의 익숙함을 탈피하고 신선한 자극을 느끼기 위해 근교의 미술관들을 찾고는 합니다. 바쁘게 하루하루를 보내다 언제고 짬이 난

다 싶으면 운전대를 살포시 잡고 서울 근교로 떠나곤 하지요. 근사하고 멋진 미술관과 어디에 내놓아도 부족함이 없는 작품들이 우리나라 곳곳에 숨어 있거든요.

그러던 어느 한 휴일에 미술관에 가서 조용히 작품들을 감상하다가 문득 깨달았습니다. 여기 있는 이 근사한 작품들을 혼자 감상만 하지, 도슨트로 해설한 적이 의외로 드물다는 점을요. 도슨트 경험뿐만 아니라 해외의 미술관과 화가들에 비해 국내 화가들의 삶과 작품에 관해 쉽게 알려주는 서적도 드물다는 생각까지 이어졌지요. 막상 독자로서의 제가 느낀 점만 해도 이랬습니다.

도슨트로서의 저에게는 말할 것도 없습니다. 전시 준비를 위해 한국 화가들의 삶에 관한 서적을 찾을 때도 서양 화가들에 비하면 턱없이 부족한 자료들을 보며 커다란 아쉬움을 느끼곤 했지요. 어떻게 보면 저에겐 꽤 부끄러운 일이기도 합니다. 화가의 삶과 작품의 아름다움을 곱씹어 대

중에게 전달하는 게 업인 도슨트로서, 제 시선도 서양 화가들에게 지나치게 기울어져 있었던 게 사실이니까요.

변명하자면 여러 이유를 들 수 있겠지만, 적어도 저 스스로에게는 부끄러울 수밖에 없는 일이었습니다. 그래서인지 이렇게 근교의 미술관을 다니며 우리나라 화가들을 접하고 또 작품을 관람하며 공부하면 할수록 저도 모르는 묘한 갈증이 차올랐습니다.

당신에게 가장 가까운 미술관이 되기를

"가장 한국적인 것이 가장 세계적인 것이다."

그렇게 갈증을 느끼다가 환기미술관에서 김환기 화백의 문구를 만났죠. 이 문구를 접하며 제가 느낀 갈증의 정체를 분명히 마주하게 되었습니다. 도슨트로서 우리나라 곳

곳에 있는 아름다운 미술관들과 위대한 우리 화가들의 이야기를 한번 잘 풀어보고 싶다고요.

물론 미술관에서 접할 수 있는 훌륭한 도록과 설명집도 있습니다. 하지만 제 욕심은 여기에서 조금 더 나아가, 누구에게나 접근하기 쉬운 동시에 가볍게 읽을 수 있는 책이 있으면 하는 마음이었습니다. 직접 발품을 팔지 않고 책장을 넘기면서 우리의 미술관과 화가들의 이야기를 읽을 수 있는 책, 그런 동시에 직접 미술관에 들고 가서 읽으면 더욱 깊이를 더하는 책을 생각했습니다. 그래서 이 책의 제목인《미술관 읽는 시간》은 '미술관에 관해 읽는 책'인 동시에 '미술관에서 읽는 책'이라는 중의적인 의미를 띠기도 합니다.

도슨트로서 제 신념은 언제나 확고합니다. 오늘 처음 미술관에 오신 분들, 이제 막 관심이 생긴 분들에게 미술이란 결국 유달리 어려운 무언가가 아니라, 결국 사람에 관한 이야기라는 것을 전하고 싶습니다. 작품은 그 자체의 탁월

함도 있겠지만, 결국 화가의 삶이라는 맥락 속에서 작품을
이해할 때 더욱 폭넓은 아름다움을 느낄 수 있으니까요.
이 책도 그런 마음으로 준비했습니다. 직접 가기 힘든 해
외의 미술관들과 달리 가벼운 마음만으로도 갈 수 있는,
그러면서도 더없이 근사한 우리나라 곳곳의 미술관과 그
에 얽힌 화가들에 관해 이야기해드리고자 합니다.

《미술관 읽는 시간》이 당신의 손으로 펼칠 수 있는 가장 가
까운 도슨트 북이 된다면 더할 나위 없이 행복하겠습니다.

도슨트 정우철

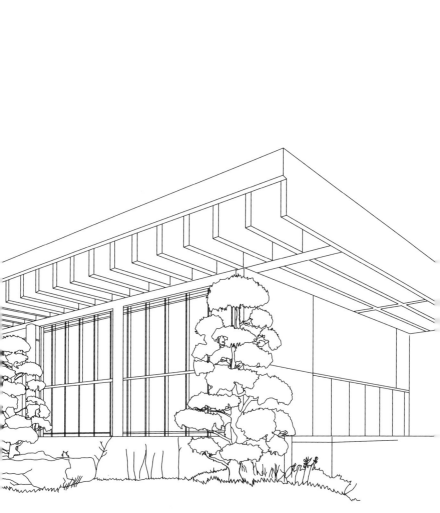

WHANKI **MUSEUM**

환기미술관

환기미술관

전 화 번 호 02-391-7701

주 소 서울특별시 종로구 자하문로40길 63

관 람 시 간 10:00-18:00(입장 마감 17:00)

　　　　　　월요일, 1월 1일, 설 및 추석 연휴 휴관

주 차 주차장이 있으나 도착 전 연락 권장

화가의 말

　　　"내 그림은 동양 사람의 그림이요, 철두철미 한국 사람의 그림일 수밖에 없다.
　　세계적이 되려면 먼저 가장 민족적이어야 하지 않을까⋯."

환기미술관에 들어가며

국내 화가를 공부하겠다는 마음으로 처음 갔던 미술관이 환기미술관이었습니다. 예전에 친구와 함께 마실처럼 다녀온 적은 있지만, 이렇게 혼자 관람하러 간 것은 이번이 처음이었거든요.

입구에 다다르면 문을 지키는 귀여운 고양이 몇 마리가 관람객을 반겨줍니다. 하지만 볕이 너무 좋아 그런지, 졸거나 자고 있을 때가 많으니 억지로 깨울 필요는 없어 보입니다.

혼자 오신 관람객분들을 많이 봤지만, 이렇듯 제가 그림을 즐기고자 혼자 관람한 것은 처음이라 조금 어색하긴 했어요. 그러면서도 막상 미술관에 들어가니 그림에 더욱 집중할 수 있어 새로운 느낌이 들기도 했고요.

매번 전시의 구성이 달라지기는 하지만, 제가 갔을 때의 환기미술관은 1층의 초기작을 시작으로 2층의 중기 작품을 거쳐 3층에서 대중도 익히 아는 유명 작품들로 마무리되었습니다.

3층에서 볼 수 있는 익히 아는 대작들은 물론 그 이름이

아깝지 않을 만큼 좋았습니다만, 이번 관람에선 1층의 아기자기한 작품들이 유독 제 마음에 들기도 했습니다.

그러면서 천천히 감상하며 만약 제가 이번 전시를 해설하게 된다면 어떤 그림을 어떻게 설명할지 생각해봤습니다. 그리고 한참을 고민하다가 꼭 봐야 할 두 점을 뽑아봤네요.

꼭 봐야 할 작품

별이 떠 있는 밤하늘처럼 보이는 공간에 붉은 하트 모양이 매력적이라 한참 보았습니다. 가까이서 하트는 심장으로 보이고 물감이 거칠게 쌓여있는 모습이 지금이라도 살아서 두근댈 것만 같아요. 무언가 묵직한 느낌이 가슴을 짓눌렀습니다. 이런 무게감 넘치는 그림에 사연이 없을 리 없겠죠. 김환기 화백의 부인 김향안은 〈성심〉을 그릴 때의 김환기 화백을 이렇게 회고합니다. **"환기는 미칠 듯 괴로워하며 울며 성심을 그렸다."**

때는 1957년, 김환기 화백이 파리에서 작품 활동에 매진하며 전시까지 성공적으로 마쳤을 때였는데요, 서울에서 갑

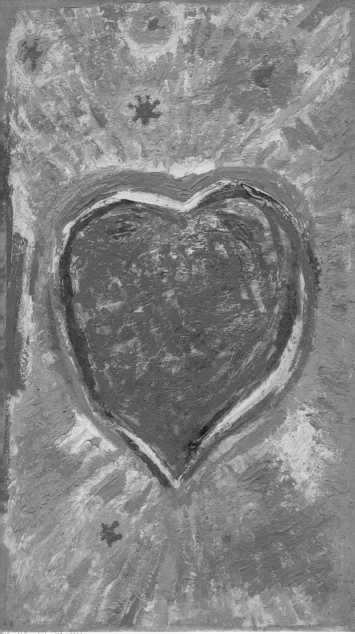

김환기, 성심, 1957

작스러운 연락이 옵니다. 어머니가 별세하셨다고요. 이 소식 이후 김환기 화백의 작품에는 하트 모양이 차츰 눈에 띄기 시작합니다. 시기적으로 보아 이 하트의 의미는 어머니에 대한 사랑이자 김환기 화백의 슬픔일지도 모를 일이지요. 다시 말해 〈성심〉은 김 화백의 눈물로 그려낸 작품이라 해도 모자람이 없어 보입니다.

첫 관람 때는 이 사실을 모르고 작품을 봤는데요. 이번 관람을 마치고 아트숍에서 이 그림의 엽서를 구입하고서 이 사연을 알게 되었습니다. 거장의 눈물로 그려낸 그림이기 이전에, 온 마음으로 그려낸 작품이라 그 무게가 더없이 무겁게 다가왔습니다.

아마 누구라도 어디선가 한 번쯤은 보았을 작품, 〈어디서 무엇이 되어 다시 만나랴〉는 1970년 한국미술대상전의 대상 수상작입니다. 마치 밤하늘을 수놓은 별처럼 무수한 점들로 메운 작품은 당시 미술계에 큰 충격과 감동을 선사했습니다. 사연을 알고 보면 감동은 배가 되는데요, 김환기 화백은 뉴욕에서의 생활 중 30년 지기인 시인 김광섭의 부고를 듣습니다. 이에 김환기 화백은 친구에 대한 그리움

김환기, 어디서 무엇이 되어 다시 만나랴 16-IV-70 #166, 1970

을 한점 한점에 담아 찍어 그림을 그리고, 그렇게 완성한 전면 점화點畵가 바로 이 작품인 것입니다.

김광섭의 시 〈저녁에〉의 마지막 구문 "어디서 무엇이 되어 다시 만나랴" 구절을 가져와 작품명으로 삼았는데요. 당시에 쓴 그의 글을 보면 작품이 더욱 깊게 바라보게 됩니다. **"서울을 생각하며, 오만가지 생각하며 찍어가는 점", "내가 찍은 점, 저 총총히 빛나는 별만큼이나 했을까."**

몇 해 전, 김환기 화백의 〈우주〉가 한국 미술품 경매 사상 최고가인 132억 원에 낙찰되어 신문과 뉴스를 도배한 적이 있습니다. 그때 이곳, 환기미술관에 대한 관심도 더욱 높아졌습니다. 저 또한 한 방송 프로그램에서 환기미술관에 관해 이야기했을 정도니까요. 당시 인터넷 기사의 한 흥미로운 댓글이 아직도 기억납니다. "이런 그림을 100억이나 주고 사다니", "그들만의 리그" 등의 비난이었죠.

물론 어떤 관점에서 보자면 그 심정도 충분히 이해되긴 합니다. 저도 그림, 화가의 삶에 깊이 빠져들어 공부하기 전에는 비슷하게 생각했으니까요. 하지만 김환기 화백이 살아온 인생과 의지와 노력을 알게 된다면 이런 생각도 조금은 바뀔지도 모르겠습니다.

밀항까지 감행하는 그림에의 열정

김환기 화백은 1913년 2월 27일, 전라남도 신안에서 태어났습니다. 기좌도, 지금은 안좌도라 불리는 섬마을에서요. 마을의 지주였던 부모님 덕에 부족하지 않은 어린 시절을 보냈다고 하죠.

키가 190센티에 가까웠던 그는 키가 왜 그리 크냐는 친구의 말에 "어린 시절 육지가 그리워 목을 빼고 쳐다보느라 키가 컸다"라는 농담을 곧잘 했다고 하죠. 그는 생전에도 친구들에게 인기가 많았고, 조금은 일찍 생을 마감한 그를 그리워하는 이가 많은 것을 보면 그의 인품과 됨됨이가 어땠을지 충분히 짐작이 갑니다.

그는 일본으로 유학길에 올라 '긴조중학錦城中學'을 다녔는데요. 졸업 후 집으로 돌아오자 아버지는 가업을 잇길 바랐습니다. 하지만 부모님께 반항 한 번쯤은 해야 예술가 아니겠습니까. 순순히 아버지의 말을 따를 그가 아니었죠. 어린 시절부터 그림을 그리고자 하는 열망이 가득하던 김환기는 부모의 반대에 부딪히자 몰래 수영으로 섬에서 나와, 밀항까지 감행하며 일본으로 갔습니다. 말로 다 못할

열정이 가득했죠.

김환기 화백의 어머니는 남편 몰래 그에게 학비를 보내줍니다. 어머니의 물밑 지원을 받은 그는 일본에서 그림뿐 아니라 문학, 철학, 미술사도 함께 배울 수 있었죠. 20세기 초 일본에서는 서구의 고전주의, 사실주의, 인상주의를 거쳐 현대적 추상미술 등의 실험이 활발히 이뤄지고 있었습니다. 김환기 화백 역시 이러한 영향을 강하게 받았는데요, 그럼 그의 데뷔작을 볼까요?

1935년 일본의 권위 있는 전시회인 '이과회二科會'에 입선한 김환기 화백의 데뷔작입니다. 세상에 처음 선보인 작품이라 그런지, 우리에게 익숙한 그의 추상화와는 많이 다른 스타일이죠. 100호, 178×127센티 정도의 사이즈입니다. 1호가 보통 엽서 크기이니, 얼마나 대작大作인지 느껴지시나요. 고향 풍경과 두고 온 여동생을 향한 그리움이 고스란히 담긴 그림입니다. 바구니 속의 알들이 보이는 게 굉장히 독특하죠.

당시 일본에는 유럽에서 유행하던 예술들이 밀려들어 왔습니다. 사물을 여러 방향에서 바라본 뒤, 한 평면에 담은

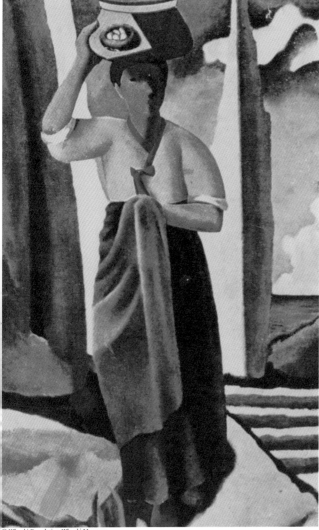

김환기, 종달새 노래할 때, 1935

입체파의 영향을 받은 게 아닌가 싶죠. 당시 《조선일보》에도 실렸던 작품이지만 현재는 소재 불명이라 원본을 찾아볼 수 없는, 안타까운 작품이기도 합니다.

1937년 유학을 마치고 돌아온 그는 그림과 글에 모두 능통했습니다. 당시 도쿄나 경성에서 열린 전시회에 작품을 출품하고 신문에도 소개되며 주목받았죠. 25세 전까지 이런저런 실험적 시도를 담아 그린 작품만 500여 점이 넘는다고 합니다. 그의 그림 인생은 이렇게 시작되었습니다.

인생의 뮤즈, 김향안과의 만남

물론, 진정한 의미에서 예술가 김환기의 인생은 그의 뮤즈를 만난 이후로 보는 편이 타당합니다. 그는 일본 유학을 떠나기 전에 결혼을 하고서 유학을 떠났었는데요, 그 시대에 으레 그러했듯 집안 간의 합의에 따라 잘 알지도 못하는 여성과 혼인하게 됩니다. 이후 아버지가 세상을 떠나자 그는 유산을 집안의 소작농에게 나눠줬는데요, 그때 사랑 없이 결혼한 아내에게도 거액의 위자료를 주고 이혼을 마

첬습니다.

한편 그의 진정한 사랑, 변동림도 천재 시인 '이상'과 결혼했지만 결국 사별한 상태였죠. 김환기 화백과 변동림은 한 시인의 소개로 서로를 알게 되었습니다. 각자 이혼과 사별로 혼자가 되는 아픔을 겪었던 둘은 서로의 아픔을 품어주기로 다짐합니다. 이후 1944년, 평생을 기약하죠. 물론 이때에도 쉽지 않은 난관은 있었습니다. 변동림의 부모님이 이 결혼을 극구 반대한 것입니다. 하지만 이 둘이 서로를 얼마나 사랑했는지, 변동림은 결혼에 결사반대하는 집의 대문을 박차고 나와 개명까지 감행합니다. 이때부터 변동림은 사라지고 김환기의 뮤즈, 김향안이 미술사의 페이지에 등장하지요. 그리고 이 둘이 함께 머무는 보금자리의 이름을 '수향산방樹鄕山房'이라고 짓습니다. 바로 김환기 화백의 호 '수화樹話'와 부인의 새 이름 '향안鄕岸'의 첫 자를 따와서 지은 이름입니다.

그 후 김향안은 가난할 때도 없는 돈으로 쌀 대신 도자기를 사온 김환기 화백에게 화를 내기는커녕 옆에서 함께 좋아했다고 하죠. 김향안이 있었기에 미술사에 지워지지 않을 족적을 남긴 세기의 미술가, 김환기가 존재할 수 있었

다고 해도 결코 과언이 아니겠습니다.

이후 1945년 대한민국이 해방을 맞이하고서 김환기 화백은 서울대 미술대학 교수로 임용되었고, 한국 추상미술의 선구자로 널리 이름을 알렸습니다.

이쯤이면 이제 더는 아쉬울 게 없는 삶이었지만, 그는 더 넓은 세계에서 새로운 예술을 펼치고 싶다는 열망, 예술에 대한 열망에 결코 안주하지 못합니다. 물고기는 자신이 사는 어항보다 크게 자라지 않는다는 이야기가 있습니다. 어항보다 커지면 어항에서 살 수 없으니까요. 하지만 그 물고기를 더 큰 곳으로 옮기면 몸이 다시 자라기도 한답니다. 이 이야기가 사실인지는 잘 모르겠지만, 적어도 더 넓은 무대에서 더 큰 꿈을 향해 나아가라는 이야기라는 점은 확실해 보입니다. 끊임없이 자신을 의심하고 새로운 무대에 도전하는 화가들이 바로 이런 마음이지 않을까 싶습니다.

이런 그의 마음을 꿰뚫어 보던 아내 김향안의 한마디, "파리에 가보는 게 어때요?"라는 말은 김환기 화백의 불붙은 마음에 기름을 들이부은 모양새였습니다.

"파리에 가보는 게 어때요?"

일본 유학 시절 접한 미술은 모두 파리에서 건너온 것들이었습니다. 일본에서 배우고 익힐 것을 모두 습득한 그는 이제 현대미술의 중심지 파리로 건너갈 계획을 세웁니다. 먼저 김향안이 파리로 향했습니다. 그녀는 남편을 위해 파리에서 미술 평론, 미학을 공부했습니다. 프랑스어도 먼저 공부해두었죠. 화상들과도 친분을 쌓으며 남편이 적응할 터를 닦아두는 등 김 화백의 작품 활동을 위한 탄탄대로를 닦아놓죠. 김환기 화백에 관해 이야기할 때면 왜 김향안을 따로 이야기할 수 없는지 이해가 되는 대목입니다.

1956년이 되자, 김환기 화백 역시 교수직을 포기하고 아내가 있는 파리로 향했습니다. 그는 파리에서 3년간 체류했는데요, 파리에 도착하면 가장 먼저 갈 것 같던 루브르 박물관에도 가지 않습니다. 유구한 서구의 미술사조에 자신의 이름을 아로새긴 거장들의 작품에 압도당해 자기 색을 잃어버릴까 걱정했기 때문이죠.

그의 열과 의, 그리고 조국에 대한 마음이 느껴지시나요. 그렇다면 흔히들 말하는 한류 열풍의 시초를 김환기 화백

이라 할 수도 있지 않을까요? 한류 열풍이 들을 만난 산불처럼 타오르는 오늘날에 한 번쯤 더 생각해볼 만한 이야기 같기도 합니다.

한국을 떠나서야 느낀 고국의 그림, 떠나보니 더 잘 느껴진 고유의 아름다움을 그림으로 표현합니다. 한국적인 정서가 더욱 짙어질 수밖에 없었죠.

그래서일까요. 그의 50년대 작품에는 특유의 소재가 반복적으로 사용됩니다. 백자, 청자, 전통 기물, 산과 달, 구름과 나무가 그것이죠. 그의 그림 속 자연은 한국의 자연이었습니다. 동서양의 융합이었죠. 〈매화와 항아리〉에서 풍기는 매화의 향기는 한국의 매화향입니다. 알아볼 수 있는 형태와 알아볼 수 없는 형태가 함께 표현되어 있죠. 이런 그림을 '반半추상'이라 합니다. 당시 그의 스타일이었죠.

신비로운 푸른색을 의미하는 '환기 블루'라는 말도 이 시기에 등장했습니다. 이 부부는 모든 재산을 유학에 쏟아부어 때론 생활고에 시달리기도 했지만, 파리와 니스 등의 갤러리에서 개인전을 열고 프랑스 라디오 방송에도 출연했습니다.

이 시기에도 물론 아픔은 있었습니다. 외딴곳에서 그림을 그리던 중 받은 어머니의 부고였죠. 그는 어머니 옆을 지키지 못한 괴로움과 슬픔을 담아 눈물로 작품을 완성했습니다. 앞서 살핀 〈성심〉이 그것이었죠. 그의 작품 속에서 느껴지는 외로움과 쓸쓸함이 다시금 쓴맛을 남깁니다.

김환기 화백은 이후 프랑스 생활을 마치고 1959년에 한국으로 귀국해 홍익대학교 교수가 되었습니다. 또 예술원 회원, 한국미술협회 이사장직을 맡기도 했죠. 젊어서 고난과 역경을 겪으면서도 실력을 쌓아 이런 지위에 오르는 삶이라면 누가 보기에도 나쁘지 않은 인생이지요. 김환기 화백이 이런 안정된 삶을 택했다면 더 행복한 삶을 살았을지, 궁금할 때가 있습니다.

다시 말해, 그에게는 또 한 번의 위대한 도전이 남아 있었습니다. 김환기 화백에게 일상의 안정감이란 가슴 속에 끓는 예술혼에 견주자면 그다지 중요치 않은 것일지도 모르겠습니다. 그는 손에 쥔 명예와 지위를 모두 내려놓고 이제, 뉴욕으로 향합니다.

밤하늘을 수놓는 별처럼 반짝이는 예술

김환기 화백은 1963년 브라질 상파울루 비엔날레에 한국 대표로 참석하여 명예상을 수상했습니다. 이때 브라질에서 한국으로 귀국하지 않고 새로운 도전을 위해 미국으로 갔습니다. 당시 그가 남긴 일기장에는 이런 문장이 쓰여 있습니다. "뉴욕에 나가자, 나가서 싸우자!" 도착 후 1년간은 록펠러재단에서 후원을 받아 큰 어려움이 없었지만, 그 이후의 생활은 일전처럼 그리 녹록치만은 않았습니다.

다른 환경에서 다른 방식의 삶이 시작된 것이죠. 생전 처음으로 육체노동을 하고, 공장 후미진 곳에서 그림을 그리며 부인의 도움으로 생계를 잇기도 합니다. 몸이 아픈데 병원도 제대로 가지 못할 때도 있었죠.

그런 순간에도 그림만큼은 멈추지 않습니다. 처음 도착했을 때는 산이나 달을 주로 그렸고, 60년대 후반에는 주로 넓은 면 위주의 작업을 하며 재료에도 많은 관심을 가졌습니다. 신문지, 구아슈, 한지, 유화 등 다양한 방법을 이용했고요. 그러다가 70년대 이후에는 점을 반복적으로 찍어서 추상화를 그렸죠.

이렇게 바뀐 환경에서 다양한 시도를 거치며 그의 추상은 깊이를 더해가게 됩니다. 그러니 오늘날 우리가 익히 알고 있는 김환기 화백 특유의 점화는 뉴욕에서 시도한 새로운 예술에 대한 실험의 궁극적 완성이었습니다.

잠시 점화의 제작 과정을 말씀드릴까 합니다. 점화는 천 위에 점을 연속으로 찍어나갑니다. 그 뒤에는 연속으로 찍은 점 하나하나를 네모꼴로 둘러싸죠. 이 과정을 서너 번 반복합니다. 이러는 동안 점을 둘러싼 네모꼴은 천 위에 번지고, 또 빛깔이 겹칩니다. 그러니 이 번짐과 겹침 속에 김환기 화백의 아픔과 고뇌와 외로움과 집념이 담겨 있다고 해도 과언이 아닐 테죠. 즉, 아픔, 고뇌, 외로움, 집념이 만들어낸 작품들은 완전한 추상화 '전면점화'를 향해 나아갔습니다.

이런 상황 속에서 탄생한 작품이 바로 〈어디서 무엇이 되어 다시 만나랴〉입니다. 인간사에서 스쳤다가 헤어지는 수많은 인연을 하나하나 점으로 나타내고 또 새겨 넣듯, 이 점들이 관객의 시선을 가득 메웁니다. 이전의 반추상에서 화면 전체를 점으로만 나타낸 추상으로의 대전환은 당시 미술계를 놀라게 하기에 모자람이 없었죠.

이후 김환기 화백은 마치 우주에 아로새겨진 무수한 그리움의 별을 나타낸 듯한 전면점화를 다수 제작하게 됩니다. 하지만 그런 열정을 온전히 소화하기에는 이미 너무 노쇠한 때였던 것 같습니다. 그는 하루에 10시간이 넘게 고개를 숙이고 작업을 한 결과 디스크가 심해지고, 또 다른 부분의 건강도 그리 좋지 않은 상황에서 결국 1974년 7월 7일에 뇌출혈로 쓰러지고 맙니다. 수술을 받았지만 결국 7월 25일 뉴욕의 한 병원에서 세상을 떠나게 되지요. 캔버스에 새겨둔 무수한 별빛을 향해 그가 떠난 때는 향년 61세였습니다.

이후 홀로 남은 김향안은 30년간 김환기의 그림을 비롯한 모든 예술관을 정리하며 여생을 보냈습니다. 전시를 열며 그의 작품을 꾸준히 알렸고, 부암동에 환기미술관도 설립했습니다. 덕분에 우리는 해외에 가지 않아도 세계에서 인정받는 작품을 언제든 볼 수 있게 되었죠. 또 김향안은 접어두었던 화가의 꿈도 다시 펼치게 됐는데요, 그녀가 남긴 작품은 미술관에 함께 있는 수향산방에서 볼 수 있습니다. 서로 같은 곳을 바라보던 부부는 이제 밤하늘의 무수한 별 중 한 쌍이 되었으리라 믿어봅니다.

김환기 화백의 작품은 우리나라의 전통적인 예술 정신에 새로운 재료와 양식을 통합해 현대적으로 빚어낸 결과물입니다. 그의 추상화는 동양의 전통과 서양의 양식이 조화와 융합을 거쳐 완성되었습니다. 현재 그의 작품은 국내 미술품 시장에서 최고가 행진을 잇는 중입니다. 그의 작품이 인정받는 모습을 보자면 감히 범접할 수 없어 보이는 천재성의 이면에 가려져 있던 노력과 열정의 가치도 제대로 평가되고 있다는 뜻으로 해석해도 되겠다는 생각이 들기도 합니다. 1965년 그가 뉴욕에서 생활하며 남긴 일기의 한 구절로 글을 매듭지어볼까 합니다.

"자신을 가질 수 있는 공부를 하자. 그리고 자신을 가져라. 용감하라."

"서울을 생각하며,

　　　　　오만가지 생각하며 찍어가는 점,

　내가 찍은 점,

　　저 총총히 빛나는 별만큼이나 했을까?"

CHANG UCCHIN **MUSEUM**

장욱진미술관

양주시립 장욱진미술관

전 화 번 호 031-8082-4245

주 소 양주시 장흥면 권율로 193

관 람 시 간 10:00-18:00(입장 마감 17:00)

　　　　　　　월요일, 1월 1일, 설 및 추석 당일 휴관

도 슨 트 수요일 15:30, 금요일 15:30

　　　　　　　주말 11:00, 14:30

주 차 장흥관광지 공용주차장(미술관 반대편 바로 앞) 이용, 주차료 2,000원

화가의 말

　　　"나는 심플하다."

장욱진미술관에 들어가며

가야 하는 미술관 목록에 몇 해 전부터 기록해두고 이런 저런 핑계를 대며 미루었던 미술관이 있습니다. 바로 양주 시립 장욱진미술관이 그곳입니다. 추석 연휴 한 주 전, 날 씨가 참 좋은 어느 날, 문득 생각이 떠올랐습니다. '오늘은 장욱진미술관을 가야 한다'라고요. 그래서 결심한 그 길로 바로 차를 몰았습니다. 날씨가 좋아서 그랬는지 운전을 하 다가 미술관 입구가 보이자 배시시 웃음이 났습니다.

양주시립 장욱진미술관은 2014년 4월 개관했습니다. 한 국 근대미술을 대표하는 화가 장욱진의 소박하면서도 정 갈한 작품들을 전시하며 그의 업적과 정신을 기리고 있죠. 이곳에서는 그의 작품뿐 아니라 장욱진의 작품관을 잇는 후대 작가들의 기획 전시나 여타 작가들의 전시도 함께 열 리곤 합니다. 때마침 제가 다녀온 날에도 국내 거장들의 작품 전시가 함께 진행되었죠.

입구에 있는 매표소 건물을 보니 아담하게 귀여운 유치원 건물이 생각났습니다. 그렇다고 이 매표소를 바로 지나치

면 안 됩니다. 심호흡을 한 번 크게 하고 꼭 고개를 들어 천장을 봐야 합니다. 신상호 작가의 작품 〈우주정원〉이 관람객을 반겨주니까요. 매표소에서부터 기대감이 조금씩 부풀어 오르죠.

안으로 들어가면 이번엔 넓은 조각 공원이 반겨줍니다. 신선놀음에 도낏자루 썩는 줄 모른다고 하던가요, 다양한 조각 작품만 봐도 시간이 금방 갑니다. 연인과 함께 오면 정말 더할 나위 없는 곳이라는 생각도 들고, 가족의 피크닉 장소로도 제격이지 싶습니다. 흐리거나 비 오는 날만 피하신다면요.

천천히 발걸음을 옮기며 들어가면 흰 벽에 깔끔하고 넓은 건물이 눈을 가득 채웁니다. 생각했던 것보다 거대한 미술관이 웅장한 자태를 보입니다. 입장 전 미술관 건물에 대해서 알고 가면 좋은데요, 먼저 멀리서 유심히 볼 필요가 있습니다. 이곳은 장욱진 화백의 호랑이 그림 〈호작도〉와 집의 개념을 모티브로 '최-페레이라' 건축에서 설계한 건물입니다. 2014년 22회 김수근 건축상, 영국 BBC '2014년 위대한 8대 신설 미술관'에 선정된 건물이기도 하죠.

공원에서 미술관을 가려면 다리를 건너야 하는데, 다리 아

래 하천에는 오리가 둥둥 떠다니고 있습니다. 이런 풍경을 바라보며 다리를 건너자니 잠시 바쁘게 돌아가는 현실에서 동떨어진 무릉도원으로 흘러온 기분이었습니다. 그렇게 잠시 쉼표를 찍는 시간을 보내며 천천히 들어간 미술관은 한눈에 보기에도 허투루 지어진 것 같지 않았죠. 높은 천장에 뻥 뚫린 창문으로 들어오는 햇살만으로도 이미 기분이 한껏 좋아집니다.

꼭 봐야 할 작품

저는 장욱진 화백의 이름을 몰랐을 때도 이 그림은 알고 있었습니다. 기억 저편에, 언제인지는 몰라도 분명 어디선가 본 기억이 남아 있었죠. 모르긴 몰라도 과거에 강렬한 인상을 받았던 듯싶습니다. 그런 그림은 실제로 마주하니 굉장히 작은 크기였습니다. 그리고 이 그림뿐 아니라 장욱진 화백의 그림은 무척이나 작은 크기가 주요한 특징 중 하나라고 하죠.

다시 그림으로 돌아가 보죠. 평화로운 황금 들판에 새들이

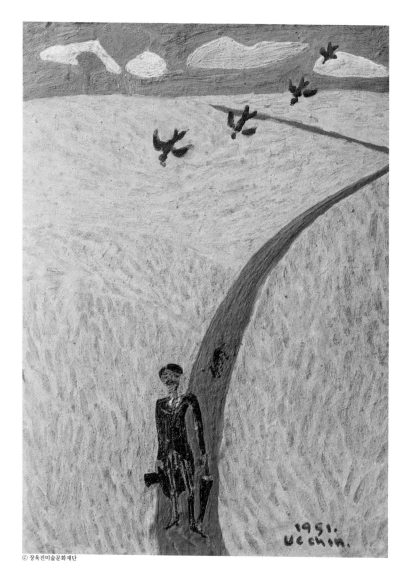

1951.
Ucchin.

날고 있네요. 그런 황금 들판의 샛길을 따라 정장을 멀끔히 차려입고 우산을 든 사내가 걸어오고 있습니다. 그 뒤로는 강아지 한 마리가 꼬리를 흔들며 따라오네요. 더없이 평화로운 풍경입니다. 그런데 이 작품이 그려진 시대와 배경을 살피면 이 풍경의 느낌이 전혀 다르게 다가옵니다.

이 〈자화상〉은 1951년, 한국전쟁 중에 탄생한 작품입니다. 장욱진 화백은 이 시기에 자식과 떨어져 지내야 했다고 하네요. 즉 전쟁의 아픔을 겪는 중에 그린 작품인 것입니다. 하나 시대적인 배경과 달리 평화로운 그림의 풍경은 역설적이지 않을 수 없습니다. 그가 하늘을 뒤덮던 포탄과 굉음 대신에 까치들이 날아다니고 강아지가 왈왈거리기를 얼마나 바랐을까요. 황금 들판이 빛나는 고향으로 얼마나 돌아가고 싶었을까요. 이런 그의 바람을 고스란히 담은 작품이 〈자화상〉이라고 할 수 있습니다.

전시회에서 그림의 실물들을 직접 보면, 전혀 기대하지 않았던 의외의 작품에 마음을 **빼앗기기**도 하죠. 이번에 소개해드릴 〈진진묘〉가 정확하게 그런 작품이었습니다. 처음엔 그림을 보며 조금 당황했습니다. 아무리 단순함을 미

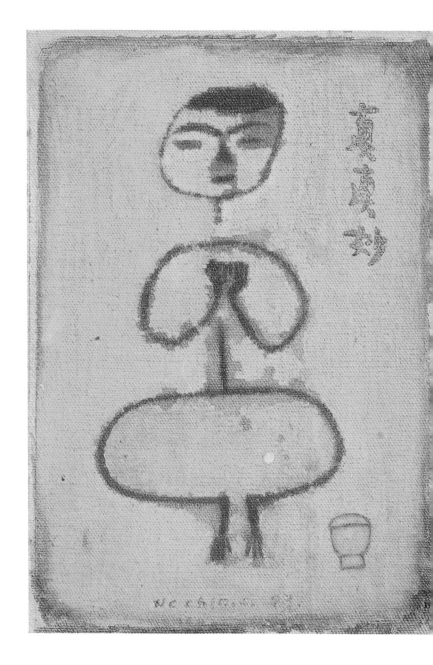

장욱진, 진진묘, 1973

덕으로 내세운 화가라 하지만, 학창 시절 책상에 장난삼아 그리던 '졸라맨' 같은 그림이라니요. 그 당황스러움을 한쪽에 밀어두고, 그림을 한참 바라보니 이상하게 따스함이 차오릅니다. 그럼 이 인물은 누구인가, 어떤 사람이길래 그림으로 남았는지 궁금해지기 시작했습니다. 그래서 뒤늦게 조사해보았죠. 작품 속 인물은 장욱진 화백의 아내 이순경 여사였습니다. 장욱진 화백이 항상 옆에서 내조해준 아내를 모델로 그린 작품이었습니다. 그리고 마지막 궁금증, 과연 작품명 〈진진묘〉는 무슨 뜻일까 싶었죠. 이 '진진묘'는 아내 이순경 여사의 법명法名이었습니다. 더불어 옆에 놓인 자그마한 그릇은 장욱진 화백이 인사동에서 사와 아내에게 선물한 것이라 합니다.

재밌게도, 동명의 작품이되 1970년에 그려진 〈진진묘〉도 있습니다. 독실한 불교신자인 아내를 부처로 승화시킨 그림이죠. 대개 장욱진 화백의 〈진진묘〉라 하면 그 작품을 떠올리지만, 제게는 이 작품이 이상할 정도로 따스하게 다가왔습니다.

이 그림은 신격으로 묘사된 전작보다 불자로서 현실적인 부인의 삶이 더 잘 표현됐다고 합니다. 그래서 그런지 정

말 단순한 그림이지만 표정에서 아내의 인자함이 느껴지기도 했고요. 어쩌면 제게는 불자이신 제 어머니가 기도드리는 모습이 떠올라 마음이 갔던 것 같기도 합니다. 사족을 붙이자면 이순경 여사는 1953년부터 '동양서림' 서점을 운영했고, 2022년 8월 18일에 별세하시기 전에 에세이도 출판하셨습니다. 전시가 좋았다면 일독을 권합니다.

세상에서 가장 작은 그림을 그린 화가 장욱진

"나는 붓을 놓아본 일이 없다." 평생 소박하게 그림을 그린 그는 스스로 이렇게 말했죠. 일평생 붓을 놓지 않은 그는 유화 700여 점, 먹그림 100여 점, 매직 그림 83점 등을 남겼습니다. 그의 그림 속에는 복잡하고 머리 아픈 내용이 없습니다. 시골 동네에서 아이들과 참새, 강아지며 송아지가 노닙니다. 순수한 어린아이의 동심이 느껴지는 듯합니다. 한 예술가 친구가 제게 해준 말이 생각나네요. 예술적 상상력을 잇기 위해서는 동심과 사랑, 이 두 가지를 잃으면 안 된다고요. 장욱진 화백의 그림에서는 이 두 가지가

느껴집니다. 그래서 그의 그림이 유독 좋은가 봅니다.

제가 처음 장욱진 화백의 사진을 본 것은 좁은 방에 쪼그려 앉아 집중해서 그림을 그리는 모습이었습니다. 그에 대한 인터뷰를 찾아본 적이 있습니다. "아버지가 말씀하시길 팔을 뻗어 그리는 건 불편하고 친밀감이 없다고 하셨어요. 손안에서 갖고 놀기 좋을 정도의 작은 크기를 선호하셨죠." 이는 화가 특유의 기질이었나 봅니다. 생전 대작을 내야 하는 공모전을 기피할 정도로 큰 그림을 그리지 않았고, 유명세에도 관심이 없었다고 합니다. 그의 작품은 그만큼이나 단순하고 소박합니다.

붓을 사랑한 아이

장욱진 화백은 음력 1917년 11월 26일 충청남도 연기군(현 세종시)에서 집안의 둘째 아들로 태어났습니다. 아버지는 서화와 골동품에 관심이 많았고 그림도 줄곧 그렸습니다. 그렇다 보니 자연스레 아들에게도 그림을 그리게 했죠. 하지만 그런 아버지는 1923년에 전염병이 창궐하자 병에 걸

려 별세하고 맙니다. 장욱진 화백이 어린 시절에 교육 여건이 좋은 곳을 찾아 가족이 모두 서울로 올라옵니다.

그 후 장욱진은 1924년 경성사범 부속 보통학교에 입학했는데요. 3학년 때 학교에 미술 전담 교사가 부임했는데, 그는 어리던 장욱진 화백의 그림을 눈여겨보고 추천했습니다. 그렇게 히로시마 고등사범학교 주최 전일본소학생미전에 출품한 장욱진은 1등 상을 받습니다. 일제강점기에 내로라하는 일본 학생들을 이기고 전교생이 보는 앞에서 1등 상을 받은 겁니다.

그럼에도 당대의 조선에서는 화가를 천시하는 경향이 있었습니다. 그래서 장욱진 화백의 집안에서는 그가 그림 공부하는 것을 반대하죠. 요즘으로 치면 미술 성적을 A+만 받던 장욱진 화백의 집에 미술 교사가 직접 가정방문을 와서 그림을 그려야 한다고 설득할 정도였습니다. 이런 사연들만 봐도 그가 얼마나 탁월한 재능을 타고났는지 알 수 있습니다.

이와 관련한 집안에서의 일화도 있습니다. 그림을 반대하는 집안에서 자란 장욱진은 다락방에서 몰래 그림을 그리거나 어른들이 잠든 사이에 그림을 그리다 고모에게 걸려

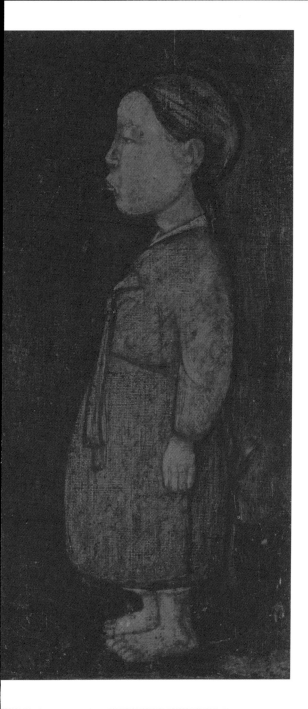

서 매타작을 당했다고도 합니다. 그림에 대한 재능은 물론 매타작을 감수할 정도의 열의와 사랑이 느껴지는 대목이라 할 수 있죠.

장욱진은 성홍열을 앓으며 후유증을 다스리기 위해 예산의 절, 수덕사에서 지내게 됐는데 이곳에서 동양화를 접하며 불교적 소재에 영감을 받게 됩니다. 이때 수덕사에 머물고 있던 당대의 대가 나혜석을 우연히 만나 데생 솜씨를 칭찬받았다고 합니다.

이후 1937년에는 《조선일보》에서 주최하는 제2회 전 조선 학생미술전람회에서 〈공기놀이〉 등을 출품하여 최고 상인 사장상과 중등부 특전상을 받고, 1940년에는 조선미술전 람회에서 〈소녀〉로 입선하며 화가로서 인정받게 됩니다.

장욱진 화백의 초기 대표작으로 통하는 작품 〈소녀〉는 몸에 비해 머리가 크고 형태는 단순화되어 소박한 느낌의 작품으로, 화가가 특히 아끼던 그림이라고 합니다. 피난을 갈 때도 굳이 챙겨간 그림이라 하죠. 물자가 부족하던 시절이라 종이의 뒷면에도 그림을 그렸는데요. 〈나룻배〉가 그런 작품입니다. 전쟁 중 고향인 충남 연기군에 잠시 피

신해 있을 때 장날 강을 건너 장 보러 가던 마을 사람들을 그림의 뒷면에 그려 넣은 것이죠.

이런 일련의 사연들이 그의 예술성을 이미 증명하죠. 하지만 무엇보다 중요한 것은 당시 서구화가 밀려오고 추상미술이 전성기를 맞았을 무렵, 그림을 배우면서도 시대적 조류에 무작정 휩쓸리지 않고 자신의 화풍과, 한국의 정서를 고스란히 살려 시대적 조류에 올라탔다는 점일 것입니다.

한국전쟁의 아픔을 해학적으로 풀어낸 화가

장욱진 화백은 이순경 여사와 1941년에 평생 함께하기로 기약합니다. 이후 1남 4녀를 낳고 가족과 자연을 평생의 주제로 삼았습니다. 그만큼 가족과 자연을 지극히 사랑했죠. 그가 살았던 20세기 초, 중반은 일제강점기에 한국전쟁까지 있었던 혼란의 시기입니다. 다시는 되풀이되면 안될 아픔이 범람하던 때이죠. 그는 1945년에는 일제에 끌려 징용되어 나갔다가 운 좋게 살아 돌아오기도 했는데요, 일제의 징용도 모자라 이번에는 한국전쟁에도 징용되었죠.

장욱진 화백은 전쟁 중 북한군에게 잡혀 체제 선전용 그림 작업에 동원되기도 했습니다. 그러면서도 이토록 따뜻한 그림들을 그려낸 것을 보면 그림 속에서만큼은 눈앞에 펼쳐진 잔혹한 현실을 벗어나 자유와 해학을 꿈꾸었나 봅니다. 그 후 자녀들을 어머니에게 맡긴 채 아내와 부산으로 갔습니다. 아이들을 멀리 두고 온 화가는 폐인이 되어갔죠. 심성이 여렸던 장욱진 화백은 매일 밤을 술로 지새웠습니다. 보다 못한 아내가 "당신이라도 고향집으로 가라"라며 등을 떠밀 정도였지요. 장욱진 화백은 그렇게 고향에 돌아가서야 다시 붓을 들 수 있었다고 합니다.

이즈음 고향에 머물며 탄생한 작품이 앞서 만난 〈자화상〉입니다. 황금 들판에 네 마리 참새, 쫓아오는 강아지, 정장을 입은 화가의 모습까지 지독히 반어적입니다. 전쟁 중에 조용할 날 없는 하늘이지만 그림 속에는 네 식구를 닮은 까치 가족을 그려 넣어 다 같이 만날 날을 기약했나 봅니다. 이렇게 그는 시대의 아픔은 마음 한쪽에 숨겨두고 그림에는 희망만 담았습니다. **"자연 속에 나 홀로 걸어오고 있지만 공중에선 새들이 나를 따르고 길에는 강아지가 나를 따른다. 완전 고독은 외롭지 않다."**

자연을 사랑한 순수한 화가

끝나지 않을 것만 같던 전쟁도 휴전 협정을 맺습니다. 장욱
진 화백은 그 이듬해인 1954년부터 서울대학교 미술대학
교수로 재직하게 됩니다. 하지만 그는 그의 작품 속 세상처
럼 유유자적한 삶을 꿈꾸었는지, 번잡한 도시 생활과 정신
없는 삶에 정을 붙이지 못하고 결국 1960년에 교수직을 내
려놓고 전업 작가로 오직 그림에만 몰두합니다. 자신에게
는 가르치는 일보다는 창작이 맞다고 생각했을 겁니다.

이후 장욱진 화백은 1963년에서 1975년까지 경기도 덕소
의 한강가에 화실을 마련하고 작업을 이어갑니다. 이 시기
를 '덕소 시기'라고 합니다. 그의 대표작이 많이 그려진 때
이기도 하죠. 앞서 여러 번 언급한 〈진진묘〉 역시 이 시기
의 작품입니다. 1970년, 불경을 공부하던 부인의 모습을
담은 첫 번째 〈진진묘〉를 그리죠. 또 그로부터 3년 뒤 앞에
서 만난 두 번째 〈진진묘〉도 그립니다. 장욱진 화백의 옆
에는 언제나 위대한 조력자이자 동반자인 아내가 있었습
니다.

이 시기 그려진 대표작 중 저의 마음을 사로잡은 그림들이

장욱진, 가족, 1973

더 있었는데요. 그중에서도 〈가족〉을 소개하고 싶습니다.

환갑이 머지않은 나이의 작가가 그린 그림이 이토록 아기
자기하고 순수할 수 있다니, 보자마자 미소가 절로 지어
졌습니다. 산과 네 마리의 새, 집 안에 모여 있는 가족들을
보세요. 글을 쓰면서도 입가에 미소가 지어집니다. 아이들
의 손은 또 어찌나 가지런한지요. 이보다 가족의 사랑이
느껴지는 그림을 보지 못했습니다. 장욱진 화백은 '화백'
이나 '교수'보다 집家 자가 들어가는 '화가'란 호칭을 좋아
했다고 하는데요, 그가 즐겨 하던 말 중 "집도 작품이다"
라는 말이 유명합니다. 고독이 익숙해진 현시대에 가족과
집도 작품이라는 그의 신념이 참 따뜻하게 다가옵니다. 이
후 12년간 그림을 그리던 곳을 떠나 종로의 명륜동, 용인
의 마북동 등의 오래된 한옥과 정자를 작업실로 만들어
그곳에서 그림을 그렸습니다.

이후 충청북도 수안보의 땅이 마음에 들어 1980년 담배를
말리던 집을 얻어 화실로 쓰기로 합니다. 이곳에서 그는
먹그림을 자주 그리게 되는데요, 책방을 그만둔 아내에게
한지와 붓으로 불경을 필사하라 권했지만 일 년이 넘게 손

辛未 元旦

장욱진, 1991년 신년 축하, 〈동아일보〉 1월 5일 게재

ⓒ 장욱진미술문화재단

을 대지 못하자 직접 시범을 보이며 그린 것이 먹그림이었답니다. 또 그는 먹그림을 동양화가들의 고유 영역이라고도 불렀는데요, 오늘 마지막으로 볼 작품이 그 먹그림이기도 합니다.

그는 세상을 떠나기 직전까지 자연을 벗 삼아 그림을 그렸습니다. 세상을 떠나기 사흘 전인 1990년 12월 24일, 《동아일보》의 의뢰를 받아 그린 신년 축화는 그의 유작으로 남게 되었죠. 까치가 하늘을 홰치며 날고 있습니다.

공부하며 알게 된 일화가 있습니다. 그림에는 산이 거꾸로 그려져 있는데요. "왜 산이 거꾸로 그려져 있냐" 하는 질문에 **"하늘을 보면 그렇게 보이잖아"**라고 답했다고 합니다. 자신이 떠날 것을 예감했던 걸까요. 그렇게 자신만의 스타일로 소박한 행복을 보여준 화가는 1990년 12월 27일 세상에 마침표를 찍습니다.

자연을 벗 삼아 그림을 그리던 순수한 화가 장욱진, 그를 가장 가까이서 바라본 아내 이순경 여사는 이렇게 말했습니다. "새를 많이 그리더니 푸드덕 새처럼 날아가고 말았다"고요. 그는 이렇게 그림 속 까치처럼 하늘로 날아가 버렸고, 이제 우리는 작품으로만 그의 흔적을 더듬을 수 있

게 되었지요.

이 그림은 단순화의 정점입니다. 누군가는 그림을 1초도 보지 않고 지나칩니다. 누군가는 "나도 그리겠다"라고 말하기도 하죠. 하지만 제가 직접 마주한 장욱진의 그림은 그렇게 봐도 되는 그림처럼 느껴지지 않았습니다. 좁은 공간에 쭈그리고 앉아 작은 그림을 그리는 그의 표정은 가히 비장하다고 해도 채 다 표현하기 힘든 얼굴이었습니다.

비워내기, 단순하게 살기. 말은 쉽지만 사실 가장 어려운 것 아닐까요. 우리는 항상 무엇이든 가득 채우고 싶어 합니다. 욕심은 끝이 없죠. 이럴 때 장욱진 화백의 극단적인 단순화는 참 오묘하게 다가옵니다. 복잡다단한 삶의 무게에 짓눌릴 때면 장욱진미술관에 가보시길 권합니다. 잠시의 여정이 삶에 들숨 같은 쉼표로 다가올 겁니다.

"산다는 것은 소모하는 것이니까,
나는 내 몸과 마음을 죽을 때까지 그림을 그려서
다 써버릴 작정이다.
저 멀리 노을이 지고 머지않아 달이 뜰 것이다.

나는 이런 시간의 쓸쓸함을
적막한 자연과 누릴 수 있게 마련해 준
 미지의 배려에 감사한다.
 내일은 마음을 모아 그림을 그려야겠다.
무엇인가 그릴 수 있을 것 같다."

_____ 장욱진

KIM TSCHANG-YEUL **MUSEUM**

김창열미술관

ⓒ김용미술군

제주도립 김창열미술관

전 화 번 호 064-710-4150

주 소 제주특별자치도 제주시 한림읍 용금로 883-5

관 람 시 간 09:00-18:00(입장 마감 17:00)

월요일, 1월 1일, 설 및 추석 당일 휴관

별도 안내 시까지 홈페이지 사전 예약제 시행

도 슨 트 11:00, 13:30, 15:30

주 차 근린 문화 시설과 연결된 외부 주차장

화가의 말

"물방울은 제 내면세계의 모든 것이지요. 이 물방울의 감동을 설명해버리면 제 예술의 전부를 털어놓은 셈이 됩니다."

김창열미술관에 들어가며

"한국 추상미술의 거장 물방울 화가 김창열 화백, 숙환으로 별세." 2021년 인터넷 포털 사이트를 뒤덮은 뉴스 중 하나였지요. 언제나 그렇듯 거장, 유명인의 사망 소식은 해당 분야와 전혀 무관하던 이들의 이목까지 끄는 커다란 이슈입니다. 화가의 친지와 지인들에게 그날만큼은 김창열 화백의 작품 속 물방울들이 아마 눈물방울로 보이지 않았을까요. 모든 이별은 마음 아프지만, 도슨트로서 예술가들의 죽음을 접할 때면 항상 조금 더 울컥하게 되는 건 자연스러운 일이지 싶습니다. 부고 소식과 함께 그의 그림을 찾아보다 괜히 어딘가가 북받치는 마음이 들기도 하고요.

한편 이런 아픔과는 또 다른 방식의 쓸쓸함도 있습니다. 이름 있는 예술가는 그 타계 소식과 함께 얼마 뒤부턴 작품 가격에 대한 이야기만 넘실거리기 마련입니다. 저만 해도 실제로 김창열 화백의 작품에 대한 담론보다, 그 작품의 가격이 얼마나 올랐는지를 주로 듣게 되었으니까 말이죠. 물론 투자의 관점으로 미술품을 바라보는 게 잘못은 아닙니다. 오히려 어떤 이유에서건 작품과 미술관에 대한 관심을 불러

일으키는 촉매가 되어주지요. 하지만 도슨트의 입장에서 아무래도 투자 대상으로 작품을 수치화시키는 일보다는, 그림에 대한 해석과 감동에 대한 이야기가 더 풍성해졌으면 하는 사소한 바람은 있습니다.

나이를 먹으면 언젠가 제 마음도 변할 수 있겠지만, 아직은 그림을 그림 자체로 즐기는 편이 즐겁고 행복합니다. 그들이 작품에 남겨둔 발자취를 따라가며 그들의 메시지를 알아가는 과정이 즐겁습니다. 김창열 화백에게 물방울은 무엇이었을까, 무엇이 그를 물방울에 빠져들게 했을까 하는 궁금증을 품고 제주로 향했습니다.

도슨트로 온전히 화가를 만나기 위해 두 번째 방문한 제주도. 2박 3일 일정에 미술관 방문 말고는 스케줄을 온전히 비워놓고 가니, 여행의 들뜸보다는 차분한 마음이 더 컸습니다. 미술관 가는 길은 서울의 답답한 빌딩 숲과 달리, 뻥 뚫린 경관으로 하늘의 푸르름을 고스란히 느낄 수 있었습니다. 제주답게 초원과 말도 보이네요. 미술관에 도착할 즈음, 주차장의 돌담길과 사이사이 꽃들이 저를 반겨줍니다. 눈앞에 자리 잡은 미술관 건물은 돋보이지 않으려는 듯, 주변과 잘 조화되는 높이에 단단하고도 경건한 외관

을 가졌습니다. 김창열 화백의 이미지와 잘 어울린다는 생각이 들었죠. 입구에는 김창열 화백의 상징인 물방울 입체 오브제가 이곳이 다시금 '물방울 화가'의 미술관임을 상기시킵니다.

2016년 제주시 한경면 저지문화지구에 개관한 김창열미술관은 김창열 화백이 약 200여 점의 작품을 기증하며 지어졌습니다. 1957년부터 그려진 시대별 작품과 자료, 서적, 화구, 사진 등도 함께 기증되었는데요. 순수하게 작품들의 총액만 150~200억으로 추정되는 수준의, 엄청난 규모의 기증이었습니다. 기증되는 작품 목록에 가족들이 먼저 놀랄 정도였다고 하죠.

김창열 화백은 일평생의 반에 가까운 45년의 세월을 외국에서 보냈습니다. 긴 시간 이국에서 보낸 경험은 그의 작품 세계에도 많은 영향을 주었죠. 이 이야기만 들으면 남부럽지 않게 삶을 누린 분이 아닌가 싶기도 합니다. 하지만 누군가에게는 선진국에서의 삶이 부러웠을지도 모르겠지만, 적어도 김창열 화백 본인에게는 행복하기만 한 시간은 아니었던 것 같습니다. 그는 김창열미술관이 개관하던 때를 이렇게 회고합니다.

"이국 생활이 결국은 유배 생활과 다름없다는 생각이 점점 들면서 어떤 종착지가 있었으면 좋겠다 싶었는데, 결국 제주도가 날 받아줬다." 김창열 화백에게 제주는 이국 생활의 종착지였습니다.

여담을 더해보자면, 김창열 화백은 한국전쟁 시기 1년 6개월가량 제주에서 피난 생활을 했습니다. 이때 제주에 있던 이중섭 화백과 교류하기도 했었습니다.

꼭 봐야 할 작품

작품을 감상하다 보면 어느새 깨닫게 됩니다. 대부분의 작품명이 '회귀'라는 것을요. 제가 방문했을 때의 전시 제목도 '회귀의 품, 제주'였으니까요. '회귀'는 작가가 태어나고 자란 토양과 풍토로 돌아간다는 뜻입니다. 작가의 작품에는 비슷한 모티프가 반복됩니다. 보시다시피, 물방울과 천자문이죠.

금방 사라질 물방울과 사라질 모든 것을 기록하고 기억하는 글자의 공존. 그 작품 중에서도 이 작품은 특히 위엄 있

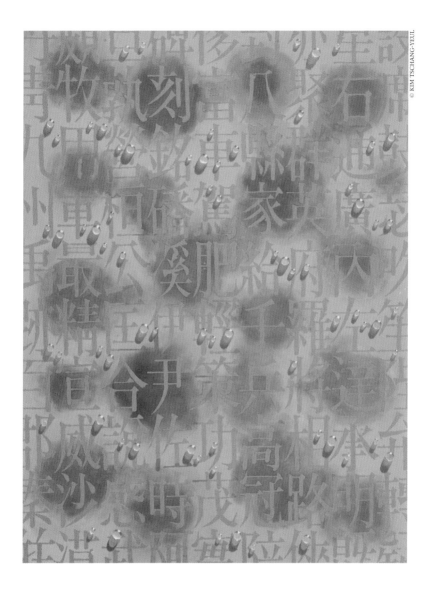

김창열, 회귀, 1997

었습니다. 천자문은 할아버지에게 한자를 배웠던 향수와, 그 위로 있는 사실적인 물방울들의 얼룩이 참 영롱합니다. 물이 번진 듯한 형태들은 마치 이전에 떨어진 물방울들이 스며들어 간 것 같기도 하고요. 2미터가 넘는 거대한 작품을 마주하니 종교화의 느낌까지도 나는데요, 김창열 화백이 그림을 한점 한점 그려나갈 때의 경건한 마음이 전해지는 듯도 합니다. 아마 절에서 공들여 삼천배를 하는 마음가짐과 비슷하지 않았을까요.

천자문과 물방울의 조화라는 주제는 반복되지만 지루하지 않습니다. 그 안에서 끊임없이 변주하거든요. 이 작품은 느낌이 전혀 달랐습니다. 글자보다 작게 그려지던 물방울이 이번엔 마치 물방울의 아름다움을 제대로 보여주겠다는 듯 거대하게 표현됩니다. 작은 크기의 천자문들은 멀리서 보면 다양한 자세의 인간 군상으로도 보이고요. 그 위에 물방울로 다시 돌아가죠. 빛에 의해 투명하게 빛나는 물방울은 영롱하다기보다 순수한 느낌으로 다가옵니다. 설명도 정보도 없는 작품이지만 가만히 보고 있으면 마음에 안정감이 듭니다.

할아버지에게 천자문을 배우던 아이

김창열 화백은 1929년 평안남도 맹산에서 태어났습니다. 그는 이곳을 '물 좋은 산골'로 표현하는데요. 후에 해외로 떠나 고층 빌딩 사이를 걸을 때면 고향을 떠올렸다 합니다. 명필가였던 할아버지는 어린 그를 앞에 앉혀두고 천자문을 가르쳐주었습니다. 당시 신문이 새까매지게 글자를 썼다고 하는데요, 그래서 그는 한자에 굉장히 익숙했습니다. 또 이 기억은 화가가 된 그에게 큰 영향을 줍니다. 작품에 천자문이 등장하는 이유이기도 하죠. 그리고 무엇보다, 앞서 살핀 '회귀' 연작의 밑거름이 되죠.

세상 풍파를 겪고 순수함을 잃을 즈음, 천자문은 그의 잃어버린 동심과 순수로 돌아가는 통로가 돼주었습니다. 잠시 제 이야기를 하면 저는 아버지와 목욕탕에 갈 때면 항상 항아리 모양의 바나나 우유를 먹으며 집에 왔습니다. 그래서 지금도 바나나 우유만 보면 당시의 감정과 기억이 떠올라 저도 모르게 미소 짓곤 합니다. 이처럼 유년기의 추억은 평생에 각인되어, 험난한 세상에서 쉼표가 되어주기도 합니다.

김창열, 회귀, 1987

김창열 화백은 16세에 남한으로 내려왔습니다. 그림을 좋아하던 그는 경성미술연구소와 서양화가 이쾌대가 운영하는 성북회화연구소에서 본격적으로 그림을 배우기 시작했죠. 1949년에는 검정고시를 통해 서울대 미술대학에 입학하며 본격적인 화가의 길에 들어섭니다.

시대의 아픔은 캔버스에 칠해지고

안타깝게도 김창열 화백이 남한에 내려온 지 얼마 지나지 않아 민족의 비극, 한국전쟁이 발발합니다. 한국전쟁은 김창열 화백의 삶에 씻기지 않는 상처를 남깁니다. 그는 이 전쟁에서 여동생과 친구들을 잃고 맙니다. 심지어 학교 동창생의 반 이상이 죽었다고도 회고합니다. 누구보다 한국전쟁의 아픔을 크게 겪은 화가는 캔버스에 그 상처를 뿜어냈습니다. 전쟁 이후는 상처의 시대, 아픔의 시대였기에 겪은 모든 것을 그림으로 승화시키려 노력했습니다.

전쟁이 끝난 후 1957년에 박서보, 하인두, 정창섭 등과 함께 현대미술가협회를 결성하고 한국의 급진적인 앵포르

멜, 즉 내면의 강렬한 감정을 표현하는 추상미술이자 구체적 형상을 강렬히 재현하려는 미술운동을 이끌었으며 한국 추상미술에 앞장섰던 화가로 평가받습니다.

당시 그의 작품에는 오늘날 우리에게 익숙한 물방울이 등장하지 않습니다. 대신 캔버스에 물감의 흔적을 그대로 살려 상처의 깊이를 표현하는 추상이 주된 기법으로 쓰입니다. 그는 전쟁의 참상 속에서 총을 맞은 사람들의 모습을 적나라하게 목도했습니다. 이 시기 대표작으로 〈제사〉, 〈상흔〉 등이 있는데요, 정확한 형태를 알아보기는 쉽지 않지만 그 아픔만큼은 어떤 작품들보다 격하게 느껴집니다. 그 충격으로 당시 그림에는 총을 맞아 구멍이 뚫린 형상, 총 맞은 육체를 연상시키는 〈상흔〉이란 제목으로, 또 사람이 찢긴 듯한 이미지는 〈제사〉와 같은 작품으로 시각화되기도 했습니다.

물방울로 유명해진 작가가 이런 작품들을 남겼으리라고는 생각하기 쉽지 않습니다. 그럼에도 이 시기의 김창열 화백의 작품은 무척이나 중요합니다. 그가 천자문과 물방울을 만나기 전에, 다스려지지 않은 슬픔을 어떻게 다루었

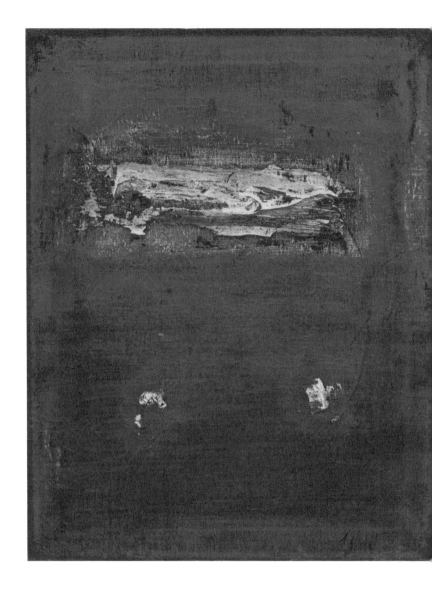

김창열, 제사, 1964

는지 알아야 그의 작품 서사 전반을 온전히 이해할 수 있기 때문입니다.

이런 맥락에서 저는 〈판잣집〉을 꼭 한 번쯤 찾아보시길 권합니다. 어두운 색조에 칙칙한 하늘, 무감각한 정물처럼 쌓여있는 판잣집들이 캔버스를 메우는 이 작품은 사실 제목이 없다면 무엇인지 알아보기 힘들 정도로 칙칙합니다. 그렇게 하염없이 작품을 보고 있으면 어느 순간부터 이 판잣집의 플레이트와 골조가 마치 비석처럼 보이기도 합니다. 묘지의 비석 말이지요. 그렇게 보자면 그림의 판잣집에 사는 사람들은 무수한 죽음을 딛고서 하루하루를 살아가고 있다는 메시지처럼 읽히기도 합니다. 다시 말해, 살아 있는 게 아니라 살아남았다는 죄책감이 지배하던 당시의 시대 상황과 화가의 아픔을 느낄 수 있습니다.

뜻밖에도 그의 제주에 대한 남다른 애정은 이 시기에 시작되었습니다. 전쟁으로 인해 1952년에서 1953년까지 1년 6개월간 제주에서 피난 생활을 하게 되었기 때문이죠. 육로로는 닿을 수 없고 비행기나 배를 타야만 갈 수 있는 곳, 제주. 제주는 그곳을 가는 여로부터 이미 타지의 감각을

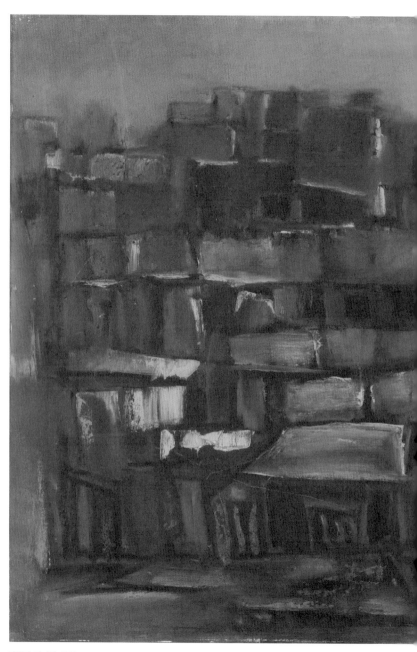

김창열, 판자집, 1959

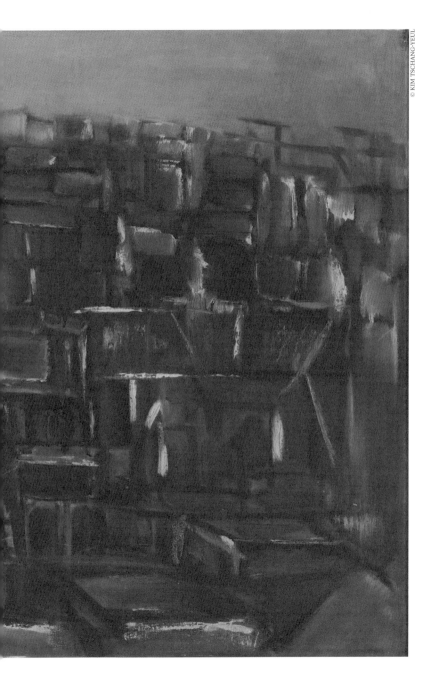

불러 일깨우죠. 김창열 화백에게 전쟁의 참상이 고스란히 남은 반도를 떠나 도착한 제주가 좋았던 건, 어쩌면 당연했을지도 모르겠습니다.

김창열 화백은 칠성로, 애월, 함덕 등에서 생활하며 잠시의 안정을 찾습니다. 인생 전체로 보아 1년 6개월이 결코 긴 기간이라고는 하기 어렵겠지만, 그 기간보다도 중요한 것은 그 시기에 쌓은 행복의 밀도일 것입니다. 그리고 그에게 제주에서의 행복한 순간들은 평생 잊지 못할 그것이었고요.

물방울은 캔버스에 떨어지고

"한국전쟁 후의 꽉 막힌 비참과 절망을 안으로 응결시켜 여과하기까지에는 거의 20년이 걸렸다."

김창열 화백은 창작을 위해 1960년대부터 해외 활동을 본격적으로 시작하는데요. 1961년 제2회 파리비엔날레에 참여하여 작품을 선보이고, 1965년 상파울루 비엔날레에 출품했습니다.

그는 미국으로 넘어가 추상미술 1세대로 불리는 또 다른 거장, 김환기 화백의 주선으로 1965년부터 4년간 뉴욕 록펠러재단 장학생으로 아트스튜던트리그에서 판화를 전공하였습니다. 하지만 당시 팝아트가 유행이던 미국에서 그의 화풍은 세간의 주목을 끌지 못했죠. 우리에게 잘 알려진 극사실적인 물방울, 그만의 독자적 스타일이 등장한 것은 1969년 프랑스로 건너간 후입니다.

물방울은 고단하던 유학 시기에 얻은 뜻밖의 수확이었습니다. 그는 1970년대 초 파리 근교의 마구간을 빌려 작업을 이어갔죠. 마구간을 빌려 작업했다는 대목에서도 알 수 있듯, 당시 그는 무척이나 가난했었습니다. 재료비도 아껴야 하던 시절이라 캔버스를 재활용해야 했는데요. 사용한 캔버스를 지우고 다시 그릴 수 있도록 캔버스 뒷면에 물을 뿌려두었습니다. 물감이 쉽게 떨어질 수 있게 말이죠.

그러던 어느 날 아침 햇빛에 캔버스에 뿌려뒀던 물방울이 반짝이는 모습을 발견하고, 그 아름다움에 매료됩니다. 우리가 사랑하는 김창열 화백의 물방울은 마구간에서 탄생한 셈이죠.

초기에는 마포 위에 배경 없이 물방울만 등장한 이래로,

표현법은 계속 진화합니다. **"70년대 초창기엔 사람 손이 안 가는 물방울을 그리려고 스프레이 작업을 했었고, 그다음 물방울을 좀 크게 그려야겠다는 생각이 들면서부터 물감을 쓰기 시작했다."**

초기 물방울은 스프레이를 사용해서 만들었습니다. 70년대 중반부터는 손으로 그리기 시작했고요. 구석에 옹기종기 모여 있는 물방울, 거대한 캔버스에 외롭게 등장하는 물방울 등 다양한 형식으로 나타났습니다. 신문 활자 위에 물방울을 그리기도 했고 민화 기법으로 깊이를 더하기도 했습니다. 그렇게 그려낸 물방울 시리즈로 1973년 파리의 화랑에서 첫 개인전을 열었죠.

당시 물방울 그림은 파리 화단에서 큰 주목을 받고 비평가들의 호평을 받았습니다. 이는 이제 그가 그림만 그려도 생계를 이을 수 있게 됐다는 뜻이기도 했습니다. 이후 그의 화폭에는 수십 년간 물방울이 등장합니다.

빈 배경에 끊임없이 물방울이 변주되다가, 80년대 중후반이 되자 천자문이 배경으로 등장합니다. 이제 황혼기에 접어든 화가에게 어린 시절의 추억이 떠오른 것일까요. 작품을 보며 배경의 **빼곡한** 천자문에는 무슨 뜻이 담겼을지 호

기심이 일었습니다. 아마 전시를 보는 많은 분이 저와 비슷한 의문을 가지실 것도 같습니다.

작품 속의 천자문은 어떤 특별한 뜻을 가졌다기보다, 무작위로 쓴 기호에 가깝다고 합니다. 이 천자문은 때론 군중처럼, 때론 숲속의 나무처럼 보이기도 합니다. 한자를 써넣는 작업은 옛 기억을 회상하게 하는 편안한 주제였습니다. 생전 활자라는 기계적이고 단단한 기호와 물방울이라는 자연적이고 부드러운 소재를 대비시키려 했다고 하죠. 동양의 활자, 그 정수이기도 한 천자문은 서양인들의 눈에 특이하고도 신비로운 추상화로 보일 겁니다. 물론 동양인인 제 눈에는 또 다른 색다름으로 다가왔고요. 이러고 보니 유럽 화단의 주목과 해외 평론가들의 호평이 자연스레 납득되었습니다.

전쟁을 겪으며 느낀 상실감과 고통, 이국 생활의 외로움 그리고 그 끝에 탄생한 순수하고 영롱한 물방울은 어쩌면 스스로를 정화하고 위로해주는 주제가 아니었을까요. 어른이 될수록 부모님의 보호 아래 걱정 없이 지내던 어린 시절을 그리워하게 되는 것처럼, 그 시절 배웠던 천자문이 작품에 녹아든 것도 비슷한 감정이지 않았을까 싶습니다.

그의 작품은 복잡하고 어려운 것이 아닌 '회귀'하고 싶었던 순수한 사람의 마음이었을 겁니다.

이후 평생 프랑스와 한국을 오가며 활동한 그는 공을 인정받아 1996년에 프랑스 문화예술공로훈장 '슈발리에', 2013년에 대한민국 은관문화훈장, 2017년에 프랑스 문화예술공로훈장 '오피시에'를 수상했습니다. 그림에 일생을 바치다가 어느새 백발의 노년이 된 그는 자신의 예술적 종착지를 어디로 정할까 고민했죠. 그렇게 그가 떠올린 곳이 다름 아니라, 한국전쟁 당시 머물렀던 제주였습니다. 그래서 앞서 이야기했듯 수많은 작품을 기증하며 미술관까지 지은 것이지요.

미술관의 설계는 홍재승 건축가가 담당했습니다. 당시 "미술관이 신전 혹은 무덤 같으면 좋겠다"라는 그의 요청에 따라 건물 전체에 나뭇결 문양의 검회색 콘크리트를 사용했습니다.

간담회 당시 지팡이를 짚은 김창열 화백은 "이렇게 미술관을 갖게 되다니 고맙다"라며 여러 번 목이 메었다고 합니다. 그는 살아생전 자신의 이름을 딴 미술관을 눈으로 확인한 몇 안 되는 작가이기도 했습니다.

이후 2020년, 그는 갤러리현대에서 진행된 생전 마지막 전시 'The Path' 전을 성공적으로 마칩니다. 그리고 다음 해인 2021년 1월 5일 자기 인생의 모든 경험을 녹여내었던 투명한 '무無'의 물방울처럼, 한 방울 이슬로 돌아갑니다. 그는 떠났지만, 그가 이곳에 남긴 수많은 물방울은 앞으로도 이곳에서 사람들에게 마음을 보듬어주겠지요.

"모든 것을 물방울로 용해시키고
투명하게 되돌려 보내기 위한 행위다.
노도 불안도 공포도…
모든 것을 '허虛'로 돌릴 때
우리들은 평안과 평화를 체험하게 될 것이다."

_____ 김창열

LEE JUNGSEOP MUSEUM

이중섭미술관

이중섭미술관

전 화 번 호 064-760-3567

주　　　소 제주특별자치도 서귀포시 이중섭로 27-3

관 람 시 간 09:30-17:30

　　　　　　월요일, 1월 1일, 설 및 추석 당일 휴관

주　　　차 이중섭미술관 주차장 이용(무료)

화가의 말

"예술은 무한의 애정 표현이오. 참된 애정으로 차고 넘쳐야 비로소 마음이 맑아
지는 것이오."

이중섭미술관에 들어가며

도슨트가 되어 많은 사람 앞에서 그림 해설을 할 것이라고는 꿈에도 생각하지 못했던 고등학생 시절, 몇 안 되게 알던 화가가 이중섭 화백이었습니다. 한창 멋 부리고 싶던 그 시절, 화가의 얼굴이 담긴 사진은 속된 말로 '간지' 그 자체였기 때문에 제 마음을 사로잡았던 것 같아요. 거기에 정이 넘치는 그림들, 그림 속 벌거벗은 아이들의 모습과 게, 그리고 이와 달리 강렬한 소 그림은 성인이 된 후에도 그를 잊지 못하게끔 했습니다. 성인이 되고 미술에 관심이 생겨 찾아본 그의 은지화 속 처절했던 삶과 사랑, 예술의 이야기에 비하기는 어렵겠지만요. 지금이라도 그의 이야기를 들려드릴 수 있어서 감사하단 생각을 종종 합니다.

그를 가장 가까이서 만날 수 있었던 곳은 제주도입니다. 제주도, 매일 반복되는 평범한 일상 속 듣는 순간 잠시 마음속에 행복한 쉼표를 찍어주는 이름입니다. 여행이 목마를 때, 답답한 도시를 잠시 벗어나고 싶을 때면 가장 먼저 생각나는 여행지이기도 하고요. 제 주변의 친구들도 제주도를 자주 가는데요, 제가 하는 일이 아무래도 미술 계통

일이다 보니, 친구들도 제게 여행을 갔다가 미술관에 다녀온 자랑을 많이 합니다.

그중에서도 매번 부럽다 싶은 이야기는 역시 이중섭미술관 후기였습니다. 저는 여행을 많이 다니진 못했습니다. 제주도도 20대 중반에 다니던 회사를 퇴사하고서 동기들과 2박 3일 일정으로 다녀온 것이 전부였습니다. 많은 분이 그렇듯 저도 항상 말로는 가야지, 가야지 하면서도 막상 떠나지 못하는 기간이 길어졌습니다. 그래서 그런지 이 국내 미술관 도슨트 북,《미술관 읽는 시간》을 준비하며 가장 먼저 떠오른 곳이 이중섭미술관이기도 했죠.

이중섭 화백과 제주도, 떠나기 전부터 설렐 수밖에 없었죠. 저는 그렇게 혼자 배낭을 메고 제주도로 향했습니다.

미술관 가는 길

제주에 도착하고 다음 날 아침 일찍 일어나 설레는 마음으로 밖을 나섰습니다. 다행히 날씨가 참 좋았습니다. 공기는 또 얼마나 맑던지 기분마저 산뜻했는데요. 복잡한 도

시, 높은 빌딩 숲속에서 답답했는데 넓게 트인 초원에 바다가 보이는 풍경은 마치 한 폭의 목가적인 풍경화 같았습니다. 그렇게 풍경에 취해 있는 사이 택시는 어느새 '이중섭 거리'에 도착했습니다.

평일이라 그런지 사람이 많지는 않았습니다. 분위기가 좋은 카페와 식당이 보였는데요. 시원한 아메리카노를 한 잔 사서 거리를 걸어가는데 중간중간 작은 상점들이 보입니다. 잠깐 들러보니 아기자기한 물건과 다양한 작품을 구경하는 맛이 쏠쏠합니다. 어쩌면 그저 일상과는 다른 여유가 좋았을지도 모르고요. 그렇게 올라가니 '이중섭 거주지' 표시가 눈에 들어옵니다. 이곳에는 사람이 조금 더 많았습니다.

갑자기 가슴이 두근댑니다. 비록 복원된 곳이지만, 생전 화가가 머물던 곳을 마주하고 작품을 만날 수 있다니…. 먼저 생가부터 가보았습니다. 낡은 초가집이었는데요, 이중섭 화백과 가족이 피난 시절 1년 정도 거주했던 집이었습니다. 제주도 서귀포시는 그런 그를 기리며 이 집을 중심으로 미술관과 이중섭 거리를 조성했습니다. 벤치에 앉아 초가집을 보며 미리 읽고 간 그의 삶을 떠올렸습니다.

이중섭, 해변의 가족, 1950년대

이중섭 화백은 자신이 처한 비극적인 삶을 다양한 방식의 예술로 승화시키고, 40세의 나이에 요절했습니다. 이곳에서 한 인간의, 화가의 숨결을 느낄 수 있었습니다. 그러자니 그가 친구처럼 느껴지며 마음 한 켠에 쓸쓸함이 차오르기도 했습니다. 화가들의 삶을 만나고 그들의 숨결이 남아 있는 곳을 마주하면 드물지 않게 느끼는 감정이기도 합니다.

그 여운이 채 흐트러지지 않도록 하며 미술관으로 향했습니다. 원형의 건물에 그를 기리는 조각이 우리를 반겨줍니다.

꼭 봐야 할 작품

맑은 바다를 배경으로 벌거벗은 사람들과 새들, 처음 〈해변의 가족〉을 마주했을 때는 하얀 물새들이 먼저 보였습니다. 마치 새들이 사람들과 함께 어울려서 술래잡기하는 것 같았거든요. 새들의 모습이 신나 보입니다. 그리고 알몸의 가족은 행복하게 뒤엉켜 놀고 있습니다.

보는 순간 생각했습니다. '아마 짧은 행복의 시기에 그린 작품이겠구나…' 하고요. 그들 뒤로 펼쳐진 제주의 초록 잔잔한 바다는 안정감을 더합니다. 가족, 물새, 바다 시대를 초월해 누구나 행복을 느낄 그림이었습니다. 절로 미소가 지어졌죠. 이 작품은 이중섭 화백이 한국전쟁 때문에 제주로 피난한 1951년, 가족과 함께 서귀포에 살던 순간을 담은 작품입니다.

그림엔 화가의 붓 터치가 선명하게 보입니다. 그림을 그렸을 만한 거리에 서서 그림을 보며 잠시 이중섭 화백이 되어봅니다. 어떤 마음으로 붓을 쥐고 저 선명한 붓 터치를 남겼을지, 물감을 어떤 방식으로 칠했을지 상상해보면 그의 마음에 더욱 가까이 다가가는 듯합니다. 저는 그렇게 화가를 마주해봅니다.

제주도 이중섭미술관에서 이 작품은 꼭 보고 싶었습니다. 미술관 옥상에서는 서귀포 앞바다에 있는 섶섬을 가까이서 만나볼 수 있거든요. 제 눈으로 섶섬을 보고서 〈섶섬이 보이는 풍경〉 앞에 서봅니다. 화가는 우리가 서 있는 이곳과 비슷한 거리에서 그림을 그리지 않았을까요. 풍경이 정

이중섭, 섶섬이 보이는 풍경, 1951

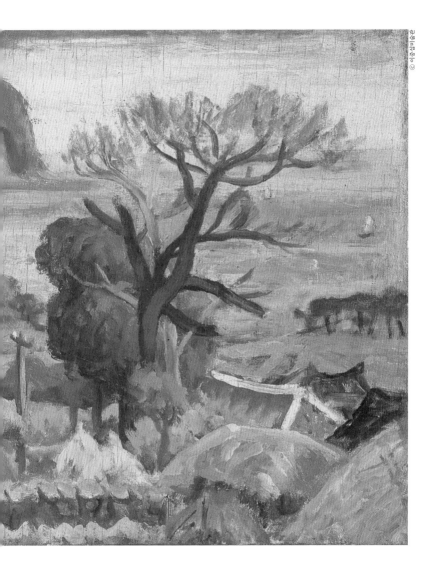

말 흡사합니다. 신기해서 오랜 시간 멍하니 바라보다 왔습니다. 그림 속 따스한 색으로 칠해진 풍경이 참 평화롭습니다. 전쟁 중이라는 것이 믿기지 않을 정도인데요. 전경의 초가집 중 한 곳이 그의 집이었을까 싶기도 합니다.

이중섭 화백은 한국전쟁이 발발하고 아내와 두 아들을 데리고 제주로 피난 왔습니다. 서귀포에서 1년 정도를 지냈죠. 이 시절은 가족과 함께 지낼 수 있었던, 인생에서 가장 행복했던 시절로 언급되곤 하죠. 당시 그린 〈섶섬이 보이는 풍경〉은 긴 세월이 지나 기증을 통해 다시 실제 섶섬이 보이는 이곳으로 돌아온 그림이기도 합니다.

붓을 사랑한 아이

한국 근대 서양 화단의 대표 작가, 고통을 예술로 승화시켰다는 표현이 무색할 만큼 안타까운 삶을 살았던 이중섭 화백…. 새벽에 그의 책을 읽다 생각합니다. '죽어서 거장이라 불리는 것이 의미가 있을까? 살아생전 사랑하는 이들과 좀 더 오래 있을 수 있었다면 얼마나 좋았을까', '그

렇다면 그의 걸작들은 탄생하지 않았을까…' 그런 마음을 품고 그의 이야기를 써 내려갑니다.

화가 이중섭은 1916년 9월 16일 평안남도 평원군 조운면 송천리의 부유한 가정에서 2남 1녀 중 막내로 태어났습니다. 그가 5살 때 아버지가 세상을 떠났지만, 형이 일찍 결혼해 어머니와 형수의 보살핌을 받으며 성장했습니다. 그의 형이 사업에 성공해서 해방 전까지는 의식주에 부족함이 없이 매우 풍족하였고요.

거장들의 공통된 특징이라 할 수 있는 어린 시절 그림에 대한 재능을 이야기하지 않을 수 없겠죠. 이중섭 화백 또한 어린 시절부터 그림 그리기에 관심을 보였다고 합니다. 1923년 8살에 외할아버지 집에서 거주하며 종로공립보통학교에 입학했는데요, 당시 학교 동기로 만난 김병기 화백과 6년 내내 한 반이었죠. 사족이지만 놀랍게도 1916년생인 김병기 화백은 2022년 3월, 타계하시기 전까지 활발히 활동한 화가이기도 하셨습니다.

이중섭은 아버지 또한 화가였던 터라 집에 그림, 화구, 미술 서적이 많아 이를 두고 놀았습니다. 또한 당시 평양의 미술 단체 전시의 규모가 점점 커지던 시기였는데요, 전국

규모의 공모전이 열렸던 게 앳된 이중섭에게 커다란 자극이 되었습니다. 그런 과정의 귀결일까요, 이중섭은 지금으로 치면 고등학교 시절부터 상당한 그림 실력을 갖추었다고 합니다.

사랑하는 그대, 마사코

일본에서 유학 생활을 하며 본격적인 미술 공부를 시작하는데요, 그는 일본에서 '아고리'라는 별명으로 불렸습니다. 당시 같은 반에 이李 씨가 세 명 있었는데, 이중섭은 턱이 길어 일본어로 '턱'이라는 뜻의 '아고'ぁご와 성인 '이'를 합쳐 '아고리'라 불렸다고 합니다. 종종 편지에 스스로를 '아고리'로 칭하는 게 이런 까닭이죠.

1936년, 21세의 나이에 일본으로 건너가 도쿄의 사립제국미술대학에 입학하고 이후 조금 더 앞선 미술 경향, 당시 전위적인 작품을 그리는 분위기의 3년제 일본 문화학원 미술과에 다니게 됩니다. 이곳에서 그는 서양의 화풍 중 야수파 경향의 그림을 그리게 됩니다. 우리가 떠올리는

단순하며 강렬한 색채의 그림들이 탄생하게 되죠. 이 시기 동경 자유미술가협회에 출품하여 입선하기도 합니다. 그리고 이 일본 유학에서 이중섭은 자신보다 더 사랑한, 짧은 사랑 뒤 한참을 그리움 속에 품고 살게 될 여인 '야마모토 마사코', 한국명으로 이남덕 여사를 만나게 됩니다. 사랑의 화가 샤갈에게는 벨라가, 비극의 화가 모딜리아니에겐 쟌 에뷔테른이 있던 것처럼, 이중섭 화백도 자신의 뮤즈를 만난 것이죠.

그녀의 집안은 상당히 부유했는데요, 아버지가 일본의 대기업인 미쓰이 계열사의 고위 임원을 지냈을 정도였습니다. 놀랍게도 일제강점기 시절 일본인인 마사코의 부모님은 이중섭과의 교제 및 결혼을 전혀 반대하지 않았다고 합니다. 후에 마사코 여사는 인터뷰에서 당시 부모님이 이중섭을 조선인이라고 차별하지 않고, 오히려 화가로서 생활을 잇기 어렵다면 일본으로 돌아오라며 걱정했다고 말했을 정도였습니다.

이중섭 화백은 그녀를 '발가락 군'이라는 애칭으로 부르기도 했는데요, 체형에 비해 발이 유난히 크고 못생겼다고 지어준 애칭이었습니다. 가끔은 그 발이 아스파라거스를

닮았다 하여 '아스파라거스 군'이라고 부르기도 했고요.

한국전쟁 당시 피난 오며 작품을 두고 오는 바람에 이중섭 화백의 초기 작품들은 거의 남아 있지 않습니다. 그래도 그나마 다행히 그의 초기 화풍을 보여주는 그림이 있죠. 바로 사랑하는 여인 이남덕에게 보낸 엽서에 그려진 그림들입니다. 이중섭 화백은 연애 시절 한 해 동안 매주 한 점씩 사랑의 엽서화를 이남덕에게 보냈습니다. 엽서 한장 한장에 아내를 사랑하는 마음이 가득 담겨 있죠.

연애 시절 마사코와 산책 중 그녀의 신발이 보도블록에 끼면서 발가락을 다쳤습니다. 이중섭 화백은 그녀의 다리를 만져주다가 손에 피가 묻었는데요. 그 당시를 회상하며 그린 그림입니다. 직선의 선들로 단순하게 표현한 것도 인상적인데요, 그녀의 애칭 '발가락 군'이 떠오르지 않으시나요? 그림에서도 애칭에서도 그녀를 사랑하고 걱정하는 마음이 느껴지죠.

몇 년 전 이중섭 한글 편지가 공개됐습니다.

'너는 한없이 귀여웁고 탐스럽구나. 내 기어코 훌륭한 일을 쌓고 쌓어 너를 행복케 하마.'

이중섭, 발을 치료하는 남자, 1941

처음 이 편지를 접하고는 솔직하면서도 사랑이 담긴 글을 한참 바라봤습니다. 훌륭한 사람이 되어 행복하게 만들겠다는 글인데요…. 그의 심성이 느껴지죠.

결혼 전 아내에게 연필로 써 건넨 이 편지에 적힌 이름 '마사'는 물론 마사코 여사의 애칭입니다. 1939년에 처음 만나 아직 한글을 모르는 마사코 여사에게 써준 것이라 합니다. 기필코 화가로 성공해 사랑하는 여인을 행복하게 해주겠다는 다짐이 그 삶의 결말을 아는 지금, 적지 않게 씁쓸하게 다가오는 건 어쩔 수 없는 마음이겠습니다.

이후 1943년 여름 이중섭 화백은 혼자 귀국선에 올랐습니다. 혼자 돌아온 그는 고아원에서 그림을 가르치고 그림을 그리며 그리움을 눌렀죠. 그리고 1945년 서로를 향한 강한 끌림은 결국 그들을 이어줍니다. 마사코가 조선으로 향하는 배에 오른 것입니다.

귀국한 이중섭 화백은 야마모토 마사코와 결혼식을 올리고 이남덕李南德이라는 한국식 이름을 지어줬습니다. 이후 1947년 아들 태현이 태어났고 1949년 봄에 아들 태성이 태어났습니다. 이중섭 화백은 이 시기에 가족과의 온전한 행복을 만끽했습니다.

마-사 - 너는 한없이
귀여웁고 탐스럽구나.
내 기어코 훌륭한 일을
쌓고 쌓아 너를 행복게
해 마. 둥섭 素榕 1954.9.28

한국전쟁 그리고 제주에서의 삶

안타깝게도 이중섭 화백이 가족과 행복하게 살던 순간은 찰나처럼 지나갑니다. 1950년 한국전쟁이 발발하자, 가장인 형이 행방불명됩니다. 이후 엎친 데 덮친 격으로 집이 폭격을 맞고 부서지며 친척 집으로 피신해야 하는 상황에 놓이게 됩니다. 이런 와중에도 이중섭 화백의 그림에 대한 열정을 보여준 일화가 있죠. 당시 주변의 증언에 따르면 이중섭 화백은 폭격의 굉음과 폭발 속에서도 그림에 열중했다고 합니다.

이중섭 화백은 국군의 화물선을 타고 가족과 함께 부산으로, 다시 제주도 서귀포로 피난 가서 1년 정도 거주하게 되는데요, 이곳에서의 시간은 그가 가족과 함께 짧은 행복을 느꼈던 시기로 기록됩니다. 그는 이 시기에 앞서 소개한 〈섶섬이 보이는 풍경〉을 비롯한 〈서귀포의 환상〉, 〈바다의 사람들〉 등 평온한 제주의 모습을 담았습니다.

화가들은 그림으로 말하는 사람들입니다. 그래서 당시를 바라보는 시대상, 본인이 바라는 이상향, 그리고 작금의

현실이 캔버스에 드러나게 되죠. 그리고 이 〈서귀포의 환상〉을 보자면 이중섭 화백은 자신의 감정에 참 솔직했던 사람 같습니다. 여러분도 이 작품을 보면 당시 화가의 마음이 느껴지지 않나요? 전체적으로 꿈, 환상처럼 몽환적입니다. 바다를 배경으로 사람들이 과일을 따거나 과일을 바구니에 담아 나르고 있죠. 어떤 아이는 새를 타고 신나게 공중을 날아다니고 있습니다. 화가가 상상한 환상의 나라였을까요…. 무릉도원이 이런 곳이었나 봅니다. 당시 따뜻한 남쪽 지방에서 고단하면서도 행복했던 감정이 직관적으로 전해집니다.

피난민 증명서를 통해 식량을 배급받았지만, 온 가족이 먹기에는 양이 턱없이 부족했기에 당시에는 바다에서 게를 잡거나 해초를 뜯어왔다고 합니다. 이중섭 화백은 당시 자신이 잡아먹은 게와 조개의 넋을 달래기 위해 게를 그렸습니다. 그림 재료가 부족했던 당시 어린아이, 제주 풍경, 여인의 모습을 나무판이나 담뱃갑 속의 은박지에 그렸습니다. 먼 훗날 마사코, 즉 이남덕 여사는 당시를 '힘겨웠지만 가족이 함께 모여 살 수 있어 행복했다'라며 회고합니다. 당시를 회고한 작품을 봅시다.

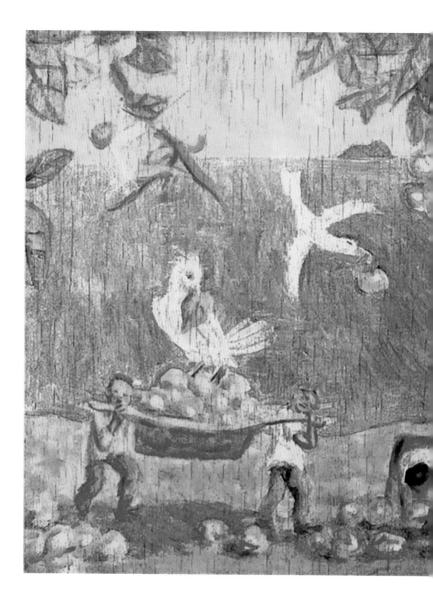

이중섭, 서귀포의 환상, 1951

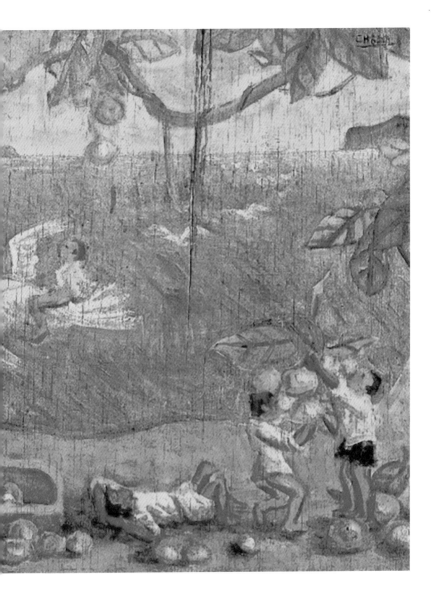

〈그리운 제주도 풍경〉은 이중섭 화백이 가족과 헤어진 후 가족을 그리워하며 편지에 동봉한 그림입니다. 해변에 게들이 모여 있죠. 아들 태현과 태성이 게의 다리를 잡아당기고, 부부는 그 모습을 흐뭇하게 바라봅니다. 아이들 옆을 자세히 보면 일본어로 이름이 적혀 있습니다. 그리고 부부의 모습에도 '엄마', '아빠'라고 적혀 있죠. 혼자 남겨진 그가 떠올렸던 행복한 제주에서의 삶이 눈물로 뿌옇게 흐려진 시야처럼 느껴집니다.

하지만 그때의 시대상은 예외 없이 모든 이에게 가혹했습니다. 다시 부산으로 돌아온 그들을 기다리고 있던 것은 처절한 가난과 굶주림이었습니다. 조금이라도 생활비를 벌기 위해 이중섭 화백은 부두에서 막노동을 했고, 가족들은 비가 오면 물이 새는 피난민 수용소에서 갖은 고생을 합니다. 그런 가난 속에서 고생하던 중 이남덕 여사에게 갑작스런 부친의 사망 소식까지 들이닥치죠.

결국 1952년 이남덕과 아들 둘은 생활고를 해결하고자 일본으로 먼저 떠나기로 합니다. 일본인이었던 아내가 일본에 가는 것은 가능했지만 한국인인 이중섭 화백이 당시 일본으로 출국하기란 무리였죠. 이들은 눈물을 삼키며 생이

이중섭, 그리운 제주도 풍경, 1954

별을 하게 됩니다. 이중섭 화백은 이후 1953년 지인들의 피땀어린 도움으로 선원증을 만들고 일본에 건너가 가족과 극적으로 상봉했으나, 선원 자격으로 입항했기에 일주일 만에 귀국할 수밖에 없었는데요…. 이 만남이 그들의 마지막이 될 줄은 누구도 몰랐습니다.

외로움, 그리움, 사랑하는 그대

'다음에 만나면 당신에게 답례로 별들이 눈을 감고 숨을 죽일 때까지 깊고 긴긴 키스를 몇 번이고 몇 번이고 해드리지요. 지금 나는 당신을 얼마만큼 정신없이 사랑하고 있는가요.'

이중섭 화백은 홀로 한국에 남았습니다. 그가 일본에서 돌아온 직후 전쟁은 멈췄는데요. 그는 반찬도 없이 우동 한 그릇과 간장 한 종지로 하루 끼니를 때우는 생활 중에도 꼬박꼬박 그림을 곁들인 편지로 가족에게 사랑을 전하고, 고독 속에서 술을 벗 삼아 예술혼을 불태웠습니다. 이후 통영으로 간 그는 자신의 대표작으로 알려질 작품들을 그

립니다. 이 시기에 주로 소와 가족이 그림의 소재로 등장하죠.

그는 살아생전 소를 참 많이 그렸습니다. 들판의 소를 자세히 관찰하다가 소도둑으로 몰렸다는 유명한 일화가 그를 증명하죠. 대표작 중 하나인 〈흰 소〉를 보면 잿빛의 배경에 흰 소가 당당히 서 있습니다. 이 그림의 흰 소는 백의민족이었던 대한민국을 의미합니다. 색상뿐만 아니라 소는 그 우직하고 성실한 면도 한국인과 많이 닮아 있습니다. 그런데 몸을 자세히 보면 피골이 상접해 있지요. 한국전쟁 당시의 생활고를 그림으로 승화시킨 게 아닌가 싶습니다.

이런 요소들을 딛고도, 이 그림에서 가장 강렬한 지점은 모든 것을 꿰뚫는 눈빛 아닐까요. 소의 눈을 보노라면 참혹한 현실 속에서 뚫고 나가려는 삶의 의지가 느껴지지 않나요. 이중섭 화백은 끝없는 역경과 고난에 굴하지 않고 헤쳐가는 본인의 모습을 소의 형상으로 재현합니다.

그럼 이번엔 가족에게 보낸 편지 속의 소도 한번 만나볼까요.

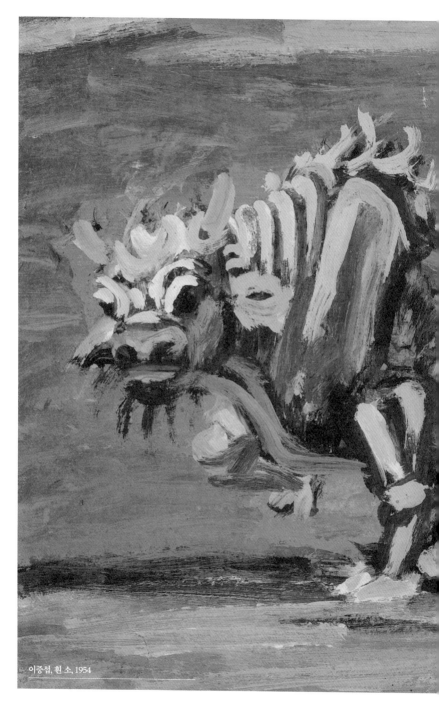

이중섭, 흰 소, 1954

やすなり くん

やすなり くん 、 げんき ですか 。 おとなりの おともだち と
して いますか 。 おにいさんに もう わがまま しないで せ
パパは やすなり くん と ぃすかた おにいさん と ま
だいすきで いつも みたいです 。 やすかた す
もっと ―― なかよく しなさい ね 。 パパは げんき
ねっしんに かいて ゐます 。 では げんきで

이중섭, 길 떠나는 가족, 1954

"아빠는 잘 지내고 있고 전람회 준비를 하고 있어. 오늘 엄마와 태성이 소달구지에 타고 아빠는 앞에서 소를 끌고 따듯한 남쪽 나라에 가는 그림을 그렸어."

〈길 떠나는 가족〉을 그린 종이에 아들을 향한 편지를 적었습니다. 식민지 생활과 전쟁, 그리고 가족과의 생이별이 그의 삶을 송두리째 흔들었지만, 이중섭 화백의 그림이나 편지에서는 어둡고 힘든 기색이 보이지 않습니다.

이중섭 화백은 아내와 두 아들을 도쿄 처가에 보낸 후, 가족의 편지를 벽에 붙여 놓고 치열하게 그림을 그리며 가족과 다시 만날 날을 애타게 기다렸습니다. 그는 준비하고 있는 전시에 열정을 쏟고, 전시를 잘 치른 뒤 가족이 있는 일본으로 향하려 했습니다. 모든 것을 걸고 준비했죠. 그는 이 전시회가 성공하면 사랑하는 아내를 있는 힘껏 껴안아주고 아이들을 위해 자전거를 사주기로 약속했습니다.

다음 쪽의 편지는 아들 태현에게 보낸 편지입니다. 자신의 현실은 너무 외롭고 괴롭지만 편지에는 아주 귀엽고 사랑이 넘칩니다. 왼쪽에는 자신을 기다리는 가족, 오른쪽에는 그림을 그리는 자신의 모습이 있죠. 하단 중앙에는 잘 보면 가족이 모여 행복하게 웃는 모습이 그려져 있습니다.

わたくしの かわいい やすかたくん
いつも あいたい よりに
わたくしと ままの
やすかたくん
げんきで せうね
よく べんきよりし はをきって
おともだちと よくうんどう
して ねるで せう ね、
パパは やすかたくんに あい
たいから はやく いきたい
から ねっしんに ゑを かいて
います、 パパは げんき
です、 げんきで まって
いて ください ね。
ーパパ

이중섭 화백이 평생 바라던 가족의 모습이었지요. 편지에는 이런 글이 쓰여 있습니다.

'언제나 보고 싶은 착한 아이, 나와 엄마의 태현 군, 건강히 잘 지내고 있지? 공부 잘하고 친구와 활기차게 운동 잘… 아빠는 하루 빨리 태현 군과 만나고 싶어서 빨리 그곳으로 가려고 열심히 그림을 그리고 있단다. 아빠는 아픈 데 없이 건강하니 태현 군도 건강하게 아빠를 기다려다오.'

1955년 1월, 미도파 화랑에서 '이중섭 작품전'이 성황리에 열렸습니다. 특히 소 그림이 인기가 좋았는데요. 당시 전시회에 방문한 미국대사관 문정관이자 미술 애호가인 아서 맥타가트는 곧바로 이중섭 작품의 가치를 일찍 알아보고 구매하기도 했습니다. 이중섭이라는 위대한 화가를 가장 먼저 알아본 서양인이라 불리죠. 그는 소 그림과 유화, 그리고 은지화 10여 점을 구매했습니다. 그리고 이후 이중섭 화백의 은지화 석 점을 뉴욕 현대미술관MoMA에 기증하죠. 오늘날 그곳에서 이중섭 화백의 작품을 만날 수 있는 까닭이기도 합니다.

그런데 이 전시에서 소동이 있었는데요. 그의 그림 중 일부가 풍기문란으로 철거 명령을 받은 겁니다. 그의 작품 속 인물들이 나체로 등장한다는 이유 때문이었습니다.

그럼에도 다행히 작품은 많이 판매되었습니다. 주로 지인이나 미술 애호가가 그림을 예약했는데요, 또 다른 문제가 발생합니다. 전시 후에 판매한 그림의 수금이 잘 되지 않았던 것입니다. 이때 김환기 화백이 손수 나서서 그를 돕기도 했지만, 결국 그림값을 수없이 떼였습니다.

이중섭은 의기소침하고, 상한 마음을 술로 푸느라 간까지 상하고 맙니다. 기껏 마음을 추슬러 대구 전시를 준비하지만, 이번에는 반응마저 별로였죠. 결국 일본에 가족을 만나러 가려던 계획은 수포로 돌아갔습니다. 이후 그는 마음을 완전히 놓아버렸습니다. 자신을 다스리는 방법을 완전히 잊은 사람 같았습니다.

친구인 시인 구상은 그를 대구 성가병원 정신과에 입원시켰습니다. 이중섭은 자학하듯 외쳤습니다. **"나는 세상을 속였어! 그림을 그린답시고 공밥을 얻어먹고 놀고 다니며 훗날 무엇이 될 것처럼 말이야."** 그는 거식증으로 음식도 거부하기 시작했습니다. 매일 바라보던 가족과의 편지도

옆으로 밀어둡니다.

결국 간염이 급격히 악화되어 서대문 적십자병원에 입원했지만 1956년 9월 6일 몸과 마음이 쇠약해진 이중섭은 무료 병동에서 지켜보는 이 하나 없이 만 40세의 나이에 세상을 떠나게 됩니다. 지키는 이 없는 영안실에 이틀 동안 방치되었죠. 그의 시신은 친구들이 장례를 치른 뒤, 일본에 있던 가족에게 뼛가루의 형태로 보내집니다.

그가 죽기 직전 마지막으로 그린 〈돌아오지 않는 강〉 연작은 보는 이에게 진한 여운을 남깁니다. 소년은 창에 턱을 괴고 어머니를 기다리고 있습니다. 창문 밖 휘몰아치는 강물을 바라보는 남자 얼굴에 수심이 가득한데요. 소년의 시선이 닿지 않은 골목길에 한복차림의 어머니가 보따리를 머리에 이고 집으로 오고 있습니다. 일본에 있는 아내와 북한에 남아 생사를 확인하지 못한 어머니에 대한 그리움이 절절하게 다가옵니다. 고독했던 삶, 외로움 속에 죽어 갔던 그의 마음이 전해집니다.

나의 상냥한 사람이여 11월 28일자 편지는 반가이 받았소….

이중섭, 돌아오지 않는 강, 1956

그동안 서울은 추웠지만 어제부터 봄같이 따사로워졌소. 더 추워져도 끄떡없을 테니 아고리를 굳게, 굳게 믿고 힘내시오. 나는 당신이 보고 싶고, 당신의 멋진 모든 것을 꽉 꽉 포옹해보고 싶소.

길고 긴 입맞춤을 하고 싶소. 나만의 멋진 천사, 다시없는 나의 다정한 아내여. 건강하게 견디어 냅시다.

몇 번이고 몇 번이고 긴 뽀뽀를 보내오. 상냥하고 따듯하게 받아주구려.

<div style="text-align:right">사랑하는 가족에게 보낸 편지 中</div>

미술관에서 그의 삶을 온전히 느끼고 나오니 '이중섭에게 보내는 그림 편지 쓰기' 공간이 있었습니다. 그날따라 그 감정이 사라지기 전에 뭐라고 쓰고 싶었습니다.

'중섭 님, 뼛속까지 사무치는 외로움 속에서도 희망을 잃지 않으려 했던 당신의 그림은 생전 가족과 행복을 느꼈던 서귀포 그 자리에 걸려 있습니다. 당신의 그림은 누구보다 오래 살아남아 많은 이에게 위로와 감동을 주고 있습니다. 감사합니다.'

이중섭, 현해탄, 1954

소의 말

높고 뚜렷하고
참된 숨결
 나려나려 이제 여기에
 고웁게 나려
두북 두북 쌓이고
 철철 넘치소서
삶은 외롭고
서글프고 그리운 것
 아름답도다 여기에
 맑게 두 눈 열고
 가슴 환히
 헤치다

 ———— 이중섭

PARK SOOKEUN **MUSEUM**

박수근미술관

양구군립 박수근미술관

전 화 번 호 033-480-7226

주 소 강원도 양구군 양구읍 박수근로 265-15

관 람 시 간 10:00-18:00(입장 마감 17:00)

 월요일, 1월 1일, 설 및 추석 당일 오전 휴관

주 차 미술관 입구 주차장

화가의 말

"나는 인간의 선함과 진실함을 그려야 한다는 예술에 대한 대단히 평범한 견해를 가지고 있다. 따라서 내가 그리는 인간상은 단순하고 다채롭지 않다. 나는 그들의 가정에 있는 평범한 할아버지와 할머니, 그리고 물론 어린이들의 이미지를 가장 즐겨 그린다."

박수근미술관에 들어가며

가장 한국적인 것이 가장 세계적인 것이라 말했던 한 화가의 말처럼, 오늘날엔 한국 문화가 세계로 쭉쭉 뻗어 나가고 있습니다. 참으로 기쁜 일이 아닐 수 없죠. 서양을 향하던 저의 눈도 국내로 돌아왔습니다. 한참 서양 화가들에게 빠져 있던 저에게 이번 집필을 위해 다녔던 국내 미술관들이 새로운 눈을 뜨게 해줬죠.

그리고 서양의 거장들과 한국의 거장들의 삶에서 비슷한 면모를 읽어내는 것도 참 즐거웠습니다. 이중섭과 모딜리아니, 박수근과 고흐의 삶의 연결고리에서 특히 흥미로움을 느꼈죠. 인간의 삶은 시대와 국경을 초월해 하나의 줄기를 타고 흐르는 것 같기도 합니다. 마치 화가들에게 정해진 운명이 있는 것처럼요. 그리고 사후 거장의 칭호를 받게 된 사람들의 공통점은 정해진 운명에 굴복하지 않고 벗어나기 위해 발버둥 쳤다는 것이 아닐까 생각합니다.

언젠가 우연히 뉴스에서 국내 화가의 그림이 높은 액수에 판매되었다는 소식을 봤습니다. 당시 학생이던 저는 그저 '뭐 저리 비싸?'라는 생각뿐이었죠. 그리고 최근에 당시 본

뉴스가 무엇인지, 어떤 의미인지 정확히 알게 되었습니다. 2007년 경매에서 작품이 약 45억 원에 낙찰되며 한때 한국에서 가장 비싼 작가로 불렸던 화가 박수근에 대한 뉴스였습니다.

최근 한국 화가들에 대한 대중의 관심이 뜨겁습니다. 제가 이 원고를 쓴 시기이기도 한 2021년 말부터 네 달간 국립현대미술관에서 '박수근 : 봄을 기다리는 나목' 전시를 진행했는데요, 다해서 10만 명이 넘는 관람객이 다녀갔다고 합니다. 당장 어떤 전시가 흥행하는지 궁금하다면 인스타그램에 전시 태그들을 검색하면 어느 흥행 여부를 가늠할 수 있습니다. 어제도 검색을 해보니 미술관 이야기가 북새통입니다. 글을 쓰는 저는 오히려 때를 노려 조용한 양구의 박수근미술관을 다녀왔습니다.

양구? 생각해보니 양구를 가본 기억이 없었습니다. 제 삶의 지도에 표시된 적이 없는 곳이었죠. 물론 새로운 목적지를 향해가는 것은 언제나 걱정과 기대가 교차하지만, 이번만큼은 설렘이 훨씬 컸습니다.

박수근미술관은 아무래도 서울에서 거리가 좀 되다 보니, 평일엔 소란스럽지 않습니다. 그렇게 출근 시간을 살짝 피

해서 출발했습니다.

홀로 조용한 하루를 보내고 싶다면 저처럼 혼자 미술관에 가보세요. '호캉스'는 체력을 충전하는 데 그만이지만, '미캉스'는 마음을 충전하는 데에 더할 나위 없습니다. 미술관 건물을 보는 재미도 있지요. 뻥 뚫린 도로에 좋아하는 노래를 틀고 창문을 열고 여유를 만끽하며 갔습니다. 이날은 다행히 하늘도 돕는 날이었는지 날씨도 참 좋았습니다. 미술관에 도착하니 주차장 시설이 참 편하게 되어 있습니다. 그리고 여러분 꼭 놓치지 말고 관람 전, 후에 주차장 옆에 있는 카페에서 음료 한잔 잊지 마세요. 카페 이름이 '수근수근'입니다. 박수근미술관 옆 수근수근. 거기에 들어가면 예쁘게 생긴 고양이가 반겨줍니다. 아이스티를 한잔 마시고 있는데 그 고양이가 제 품에 안기는 바람에 한참을 앉아 있었죠.

그렇게 나오면 미술관의 부지가 상당히 넓다는 것을 알게 될 겁니다. 건물 하나만 있는 곳이 아니거든요. 박수근기념전시관, 박수근 파빌리온, 현대 미술관, 어린이 미술관이 모두 다른 건물에 있습니다. 물론 모두 보려면 꽤 긴 시간이 필요합니다. 그래서 하루를 잡고 오시길 권합니다.

또 이곳에는 박수근 화백의 산소가 있습니다. 관람 순서는 위치에 따라 박수근기념전시관 – 산소 - 박수근 파빌리온 – 현대 미술관 - 어린이 미술관 순으로 한 바퀴 크게 돌면 자연스럽게 산책하며 볼 수 있습니다. 꼭 운동화를 신고 가시고요.

먼저 둘러보며 느낀 것은 건축물 또한 공간에 녹아 있는 예술품 같다는 점입니다. 자연과 적절한 조화를 이루는 모습이 인공적인 건축물이라기보다는 자연의 일부분 같았죠. 전시를 거의 다 볼 무렵 알았습니다. 고故 이종호 건축가의 작품이고 그가 추구하고자 했던 것이 자연에 새겨진 익숙한 질서를 존중하는 것임을요. 이런 짤막한 감상과 함께 박수근기념전시관으로 향했습니다.

꼭 봐야 할 작품

오른쪽 작품은 〈나무와 여인〉으로, 박수근 화백의 나목 시리즈 중 한 점입니다. 소설가 박완서의 장편소설《나목》의 바탕이 되었던 작품입니다. 그는 유독 나무와 여인을 많이

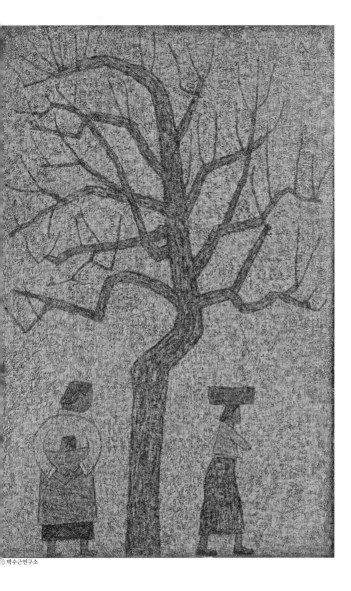

그렸습니다. 그림의 크기를 바꾸거나 구도를 조금씩 바꾸며 반복해서 그렸죠.

중앙의 나무를 볼까요. 잎이 없이 앙상합니다. 당시 힘겨웠던 춥고 배고팠던 시절을 표현하는 듯 말이죠. 하지만 그럼에도 그림의 중앙부를 당당히 차지하고 있습니다. 그렇다면 언젠가 이 헐벗은 나무에도 봄은 오고 무성한 녹음을 자랑할 때가 오겠지요. 가지들도 저마다 뻗어가며 조화를 이루고요.

여인들은 어디론가 걸어가는데요, 우측의 여인은 빨래하러 가는 것 같죠? 당시 냇가에서 빨래하는 아낙의 모습은 자연스러운 풍경이죠. 다른 한 여인의 등에는 아이가 업혀 있습니다. 잠이 든 것 같아요. 아이를 업고 집으로 향하는 걸까요. 이 작품에서 다들 어머니의 모습을 생각날 것 같습니다. 당시 모든 어머니의 모습이 담겨 있으니까요.

작품 하단에 쓰인 박완서 작가의 《나목》에서 따온 한 문장이 마음에 들어 적어 왔습니다.

"여인들의 눈앞엔 겨울이 있고, 나목에겐 아직 멀지만 봄에의 믿음이 있다. 봄에의 믿음. 나목을 저리도 의연하게 함이 바로 봄에의 믿음이리라."

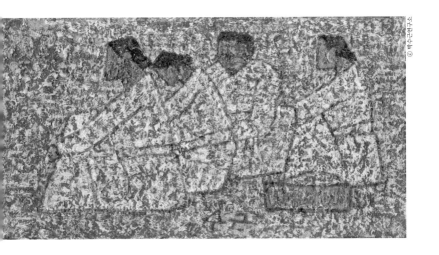

박수근, 시장의 여인들, 1962

밀레처럼 훌륭한 화가가 되기를 바랐던 박수근은 가난했던 서민들, 노상의 사람들을 반복해서 그렸습니다. 당시 시장의 풍경을 그렸던 거죠. 노상에 앉아 있는 여인들은 단순화되어 직선 몇 개로 그려져 있는데요. 1950, 60년대만 해도 시장에 앉아 모여 과일이나 야채를 판매하는 모습은 흔히 볼 수 있었습니다. 시골의 삼일장, 오일장 같은 모습이죠. 제가 어린 시절에도 동네 시장에 가면 참 많은 분이 이런저런 물건을 팔곤 했습니다.

이와 관련해 박수근 화백의 인품이 드러나는 일화가 있는데요, 그는 시장에서 과일을 살 때면 한꺼번에 사지 않고 조금씩 여러 곳에서 나눠 샀다고 합니다. 한 곳에서 사면 다른 상인들이 서운할까 봐 그랬다고 하죠. 참 마음이 고운 사람이었던 것 같아요. 저는 누가 뭐래도 인품 좋은 화가가 좋습니다. 특히 사건 사고가 끊이지 않는 요즘은 더욱 그들의 이야기가 생각납니다. 그럼 이제, 본격적으로 그의 삶을 살펴볼까요.

밀레 같은 훌륭한 화가가 되기를

일제강점기와 한국전쟁, 이 아픔의 시기를 온몸으로 부딪히며 버텨내야 했던 대부분의 사람들처럼, 박수근 화백의 삶도 가난과 고난의 연속이었습니다. 하지만 놀랍게도 우리에게 알려진 바와 다르게, 그의 유년기는 가난과 거리가 멀었습니다. 그는 1914년 강원도 양구에서 독실한 기독교 가정의 삼대독자로 태어났습니다. 그가 유년기 때만 해도 그의 집안은 부족함을 모를 정도로 부유했죠.

그가 처음 배움을 받은 곳은 서당이었는데요. 이곳에서의 배움은 그가 서양 화풍을 구사했지만 주제 면에서는 한문을 비롯해 전통적 지식을 뼈대로 삼을 수 있게 기본기를 쌓아주었죠. 이후 그는 양구보통학교에 들어가게 되는데요. 이곳에서 그의 미술적 재능을 확실히 알게 됩니다. 생전 그의 인터뷰가 그 시절을 생생히 증명해주죠. **"보통학교엘 입학했는데 미술 시간이 어찌도 좋았는지 몰라요. 제일 처음 선생님께서 크레용 그림을 보여 주실 때 즐거웠던 마음은 지금껏 잊어지지 않아요."**

박수근, 연필이 있는 정물, 1962

심지어 일본인 교장 선생님도 박수근의 재능을 알아채고 귀하게 여겼습니다. 종종 연필이나 도화지를 사다주며 그림을 포기하지 말라고 격려할 정도였죠. 거장들의 유년 시절을 살피면 항상 이런 훌륭한 스승들 덕에 그들이 그림을 놓지 않았다는 공통점도 발견할 수 있지요.

심지어 평범하기 그지없는 저에게도 비슷한 경험이 있는 데요, 중학교 미술 시간에 명화들을 나만의 스타일로 바꿔 그리는 수행평가가 있었습니다. 저는 당시 반 고흐가 누구인지도 모르면서 귀에 붕대를 감고 있는 자화상에 '힙'하게 헤드폰을 씌어주었는데요, 이때의 발상을 선생님께 인정받아 A 등급을 받았습니다. 당시 미술 선생님이 크게 웃으며 아이디어를 칭찬하던 순간이 지금도 선합니다. 그래서 저는 미술 시간이 좋았습니다. 모르긴 몰라도 그때의 칭찬이 지금 제가 그림 해설을 하고 이 글을 쓰는 데 기여한 바가 분명 있지 않을까요.

다시 본론으로 돌아오죠. 박수근 화백의 유년기를 이야기할 때 놓쳐서는 안 되는 포인트가 있습니다. 그가 어릴 때부터 19세기 프랑스의 농민 화가 '장 프랑수아 밀레'를 존경했다는 겁니다. 그의 대표작이 된 〈만종〉을 보고 크게

감동했다고 하는데요, 이 작품은 지금도 더할 나위 없이 유명하죠.

밀레가 그림을 통해 농민들의 삶에서 숭고함을 표현했던 것처럼 박수근도 서민들의 삶을 목가적이고 평온하게 그리려 했습니다. "하나님 저도 이런 화가가 되게 해주세요"라고 기도했다는 일화는 유명하죠. 저는 이 두 사람의 운명이 참 닮았다고 생각했습니다. 이 두 사람의 삶은 정확히 100년의 시기를 사이에 두고 있습니다. 밀레는 1814년, 박수근은 1914년 태어났죠.

밀레는 가난에 찌든 시기에 만종을 그려냈습니다. 곧 박수근에게 다가올, 가난을 예고하는 듯 말입니다. 그리고 결국 두 사람이 각 나라를 대표하는 화가가 된 것도 그렇죠. 우스갯소리를 해보자면 평행 이론이 생각날 정도입니다.

앞서 이야기한 유복한 가정은, 안타깝게도 박수근 화백이 보통학교에 입학하던 시기에 아버지의 사업이 실패하며 급작스레 무너지기 시작했습니다. 보통학교를 졸업한 뒤 중학교 진학을 포기할 만큼 힘든 시기였죠. 그는 가난과 싸우며 독학으로 자신의 길을 개척해야 했습니다. 마을과

산, 들을 돌아다니며 농촌의 모습을 스케치했습니다. 당시 동네 사람들이 쪼그려 앉아 그림을 그리던 어린 박수근을 기억한다고 하죠.

그의 노력을 하늘이 알아준 걸까요. 19살의 청년이 되었을 때 속칭 '선전', 조선미술전람회에 첫 출품을 했는데요, 이 '선전'은 일제강점기에 조선총독부에서 주관한 미술 공모전이었습니다. 사실상 문화 통치의 일환이었습니다. 아이러니하게도 신인 화가들에게는 이름을 알릴 수 있는 거의 유일한 통로이기도 했고요. 이때 박수근 화백이 출품한 작품은 〈봄이 오다〉, 이른 봄의 농가를 그린 수채화였습니다. 심지어 유화도 아니었죠. 그런데도 이 작품은 공모전에 입선합니다.

생각할수록 대단한 일이지요. 그에게는 제대로 미술학교에 다닌 경험도, 스승도 없었습니다. 거기에 일제강점기이니만큼, 일본인에게 보이지 않는 가점이 있는 건 말할 필요도 없었을 겁니다. 청년 박수근은 이런 불리한 여건 속에서도 당당하게 입선한 겁니다. 이 경험은 그가 가난 속에서도 계속해서 그림을 그릴 수 있게 해주는 버팀목이 되

었습니다.

안타깝게도 그다음 해부터 3년간 계속 낙선했지만, 그럼에도 그에게 포기란 없었습니다. 그저 누가 뭐래도 꾸준히 그림을 그렸죠. 누군가 그러더군요. 열심히 하는 것도 중요하지만, 그보다 중요한 것은 그냥 꾸준히 하는 것이라고요.

계속되는 낙선에 그는 일본으로 유학을 떠나 그림을 공부해야겠다고 마음먹었지만, 어머니가 유방암으로 돌아가시면서 포기할 수밖에 없었습니다. 이제부터는 그가 생계를 도맡아야 했으니까요. 어머니가 암 판정을 받은 이후로 그는 부엌에서 일하며 어머니의 손때 묻은 그릇을 만지며 남몰래 한없이 눈물을 쏟았다고 합니다. 그의 나이 22세, 한창 세상을 향해 도전해야 할 나이에 미래를 위해 돈을 모으거나 공부할 틈이 없었습니다. 연필 한 자루 살 돈도 없었습니다. 직접 뽕나무를 잘라 태워 목탄을 만들고, 그걸 재료로 연필을 만들어 그림을 그렸죠. 그는 당시를 이렇게 회고합니다.

"아버지의 사업이 실패하고 어머님은 신병으로 돌아가시니 공부는커녕 어머님을 대신해서 아버님과 동생들을 돌

봐야 했습니다. 우물에 가서 물동이로 물을 길고 땅에 밀을 갈아 수제비를 끓여야 했지요. 그러나 나는 낙심하지 않고 틈틈이 그렸습니다."

어머니가 돌아가시고 가세는 더욱 기울었습니다. 집은 빚으로 넘어갔고 가족이 흩어지기에 이르렀죠. 이때 박수근 화백은 일본이 아닌 춘천으로 향했습니다. 이곳에서도 그림에 몰두하자, 조금씩 길이 보이기 시작했습니다. 그를 눈여겨본 사람들 덕에 강원도청의 고관들에게 그림도 팔고 개인전도 열 수 있게 되었지요. 그리고 1936년 제15회 '선전'에 다시 출품한 그는 이번에 다시 입선하게 됩니다. 일본 유학도 포기해야 했던 그에게 한 줄기 희망이 되기에 모자람이 없었을 겁니다.

나는 그림 그리는 사람입니다

예술가의 창작 욕구를 자극하는 요소는 무수하겠지만, 그 중 으뜸은 사랑이겠지요. 사랑은 많은 것을 가능하게 해줍니다. 화가들에게 마찬가지지요. 저는 로맨틱한 화가들의

박수근, 빨래터, 1950년 후반 추정

이야기를 참 좋아합니다. 게중에는 박수근의 그것도 있지요. 그럼 그의 사랑 이야기를 엿볼까요.

"나는 그림 그리는 사람입니다. 재산이라곤 붓과 팔레트밖에 없습니다. 당신이 만일 승낙하셔서 나와 결혼해주신다면 물질적으로는 고생이 되겠으나 정신적으로는 당신을 누구보다도 행복하게 해드릴 자신이 있습니다. 나는 훌륭한 화가가 되고 당신은 훌륭한 화가의 아내가 되어주시지 않겠습니까?"

화가들의 삶을 공부하며 예술가들의 감수성과 어휘력에 감탄할 때가 많습니다. 이렇게 솔직하고 로맨틱한 구혼 편지라니요.

박수근은 1936년 강원도 김화군 금성면에서 지내던 어느 날, 윗집에 살던 김복순을 보고 첫눈에 반하게 됩니다. 당시 박수근의 아버지가 시계점을 운영하고 있었는데 그 윗집이 김복순의 친정이었던 거죠. 그녀의 집안은 아버지가 금성에서 자수성가해 상당히 부유했습니다. 그녀는 금성보통학교를 우등으로 졸업하고 춘천여고까지 나온, 당시 기준으로 가방끈이 긴 여성이었죠. 여러 곳에서 혼담이 나왔지만, 그녀는 그저 '예수님을 믿고 깨끗하게 사는 집으

로 시집가게 해주세요'라며 기도했다고 합니다.

박수근은 그녀를 빨래터에서 처음 만났는데요, 그래서일까요. 그곳은 그의 작품 세계에 자주 등장합니다. 아마 김복순 여사를 만난 곳이니만큼, 그에게 더욱 특별한 장소였을 겁니다.

여섯 명의 여인이 냇가에 줄줄이 앉아 빨래하는 중인 이작품은 2007년 45억 2천만 원에 낙찰되며 화제를 낳았습니다. 한때 한국에서 가장 비싼 그림으로 불리기도 했죠.

이 이야기를 읽은 뒤에 박수근미술관을 관람하고 나오면 앉아 있는 한 남자의 조각상이 보일 겁니다. 박수근입니다. 그런데 어쩐지 쓸쓸해 보이기도 하는데요. 어딜 보고 있는지, 비슷한 위치에서 시선을 따라가 봐도 잘 모르겠습니다.

계속 멍하니 앞을 보고 있자면, 뭔가 보이는 것도 같습니다. 바로 그 앞의 개울가 말입니다. 개울가에는 옛날에 빨래터가 있었죠. 그의 시선은 이곳을 향하는 것 같습니다. 바로 사랑하는 아내를 처음 만난 그곳입니다.

그는 김복순에게 편지를 보내며 열정적으로 구애했지만

그녀의 아버지는 박수근이 보낸 연애편지에 노발대발했답니다. 결국 부유한 집안과 혼담이 오가자 박수근은 그만 앓아눕게 됩니다. 식음을 전폐하고는 며칠간 밥 한 숟갈, 물 한 모금도 못 먹을 정도로 사경을 헤매는 지경에 이르죠.

결국 보다 못한 박수근의 아버지가 나서서 김복순의 아버지와 담판을 지어 마침내 둘은 극적으로 결혼하게 됩니다. 아버지가 수락을 받고 돌아와 그 소식을 말해주니 그 자리에서 벌떡 일어나 밥을 먹었다고 합니다. 그런데 너무 굶다가 먹어서인지, 이번에는 음식을 먹다 체하여 또 누웠다는 일화를 들으면 그가 얼마나 순수한 사람인지를 생각해보게 됩니다.

결국 박수근과 김복순은 1940년 금성감리교회에서 결혼식을 올리게 됩니다. 부부는 첫 아들 성소를 낳았고 이후 맏딸 인숙과 그 밑으로 성남, 성인, 성민, 인애가 태어났습니다.

암울한 현실에 굴복하지 않은 우직함과 성실함

결혼 후 부부는 평양과 금성을 오가며 신혼 생활을 합니다. 그토록 사랑하던 사람과의 신혼이라니 꿈만 같았지만, 행복도 잠시였습니다. 1950년 한국전쟁이 발발하면서 박수근은 아내와 생이별하게 되니까요. 당시 박수근은 국군을 도와 그림을 그렸다는 이유로 인민군에게 쫓기는 처지가 됩니다. 먼저 그들을 피해 남쪽으로 피신해야 했죠. 가족이 함께 가면 아이들의 걸음이 늦은 탓에 붙잡힐까 봐 먼저 떠난 겁니다.

눈물겨운 생이별 후 박수근 화백은 군산까지 내려가 부두 노동을 하며 가족을 찾으려 노력했습니다. 그러면서 매일 매일 붓을 드는 일도 소홀히 하지 않았지요. 이후, 아내 역시 두 아이와 함께 남으로 무탈하게 넘어왔습니다. 우여곡절 끝에 1952년에 이 가족은 서울 창신동에서 함께 지낼 수 있게 되죠.

이놈의 전쟁…. 전쟁은 오로지 고통의 흔적만을 남깁니다. 강제로 생이별한 이들 중 다수는 끝내 가족을, 연인을 다시는 만나지 못했습니다. 그 아픔을 무엇으로 달랠 수 있

을까요. 전쟁이 남기는 슬픔의 무게는 언제나 납덩이 같습니다.

박수근은 평창동 판자촌에 터를 잡아 본격적인 전업 작가로 활동하는데요, 가족과 함께 살면서 생활은 더욱 궁핍해져 갔습니다. 그런데 아이러니하게도 1952년부터 1963년까지 이곳에서 그림으로 생업을 꾸려가던 시기가 화가로서는 전성기였다고 할 수 있습니다.

이 시기 그의 그림엔 유독 여성과 나무가 자주 등장합니다. 힘든 노동을 하는 여성과 잎사귀가 다 떨어진 나목은 춥고 배고팠던 전후 시대를 맨몸으로 견뎌야 하던 우리의 자화상입니다. 무겁고 힘겨운 삶 속에서도 희망을 잃지 않고 묵묵히 살아가는 모습이죠. 그런 그의 작품에는 독특한 질감이 느껴지는데요, 그림에 나타나는 우둘투둘한 특유의 마감은 박수근의 개성을 가장 잘 드러내는 부분이기도 합니다. 그는 물감을 아주 두께감 있게 덧칠한 다음, 그 위에 그림을 그렸습니다. 마치 화강암 위에 그림을 그린 듯한 느낌을 주죠. 그래서 초가집의 흙벽이나, 사찰의 돌조각 등을 연상시키죠. 박수근 화백의 그림은 주제뿐 아니라

1950년대의 충무로 1가

기법 역시 한국적이며 토속적 느낌을 줍니다. 이곳에서의 그림들은 화가 박수근을 알리는 중요한 거점이 되기도 했습니다.

박수근 화백은 지인의 소개로 미군 부대에서 잡부 자리를 얻게 됩니다. 다행히 크지는 않아도 꾸준한 봉급을 타게 돼 가난을 조금은 덜 수 있죠. 그러다가 미군 PX에서 초상화를 그리면 또 돈을 더 벌 수 있다고 해 초상화도 그리기 시작합니다.

이 시기는 굉장히 중요합니다. 바로 《나목》을 쓴 박완서 작가와의 인연이 생기죠. 이 둘은 1951년 PX 초상화부에서 함께 일했습니다. 20살 박완서는 정규직 영업사원이었고 30대 후반 박수근은 비정규직으로 그림을 그렸습니다. 박완서가 영어로 미군을 불러오면 박수근은 미군의 손수건이나 스카프에 가족, 애인의 모습을 그렸습니다.

이 둘의 사연을 보고는 이런 일이 있을 수도 있구나 싶었습니다. 사람에게 받은 고통도 결국 사람으로 치유된다고 할까요. 당시 박완서 작가는 정규직으로 비정규직들에게 은근한 갑질을 하며 자신의 불행에 한 줌의 위안으로 삼았습니다. 위대한 작가에게 그런 시기가 있었는지 싶겠지만,

그녀의 이야기를 들어보면 또 이 역시 연민 가득한 눈으로 바라보게 됩니다.

그녀의 아버지는 어릴 때 돌아가셨고, 그녀는 이런 불행을 딛고 1950년 서울대학교 국문과에 자랑스럽게 합격했지만, 합격 후 한 달도 지나지 않아 터진 전쟁은 그녀에게서 오빠와 숙부마저 앗아갑니다. 그녀의 삶을 송두리째 뒤흔들었죠. 그녀는 막 시작된 전쟁 때문에 꿈과 열정 가득한 대학생 신분을 박탈당하고, 오늘날엔 신세계백화점이 된 미군 PX 기념품 가게에서 점원으로 일하게 된 겁니다. 마치 온 세상이 자신을 짓누르려는 것만 같았죠. 그녀는 세상을 경멸하며 불행의 늪에 빠졌습니다.

정규직이던 박완서 작가는 나이를 먹고도 비정규직의 삶을 사는 박수근 화백을 무시하고 분풀이 대상으로 삼았습니다. 하지만 박수근 화백은 우직함과 성실함을 바탕으로 현실에 굴복하지 않고 그저 의연히 하루하루를 살아갔죠. 처음엔 세상에 대한 분노로 가득하던 박완서 작가는 그런 박수근 화백의 삶을 보며 차츰 감화되어 갔죠. 그러며 점점 불행의 늪에서 빠져나올 수 있었습니다.

고단하고 힘든 시기, 모두 각자의 자리에서 무너지지 않기

위해 안간힘을 쓰며 살아가고 있었던 겁니다. 상황은 달라졌을지언정 지금도 속사정은 크게 다르지 않을 거고요.

아무튼 이처럼, 박완서 작가는 박수근 화백에게 성숙한 삶의 자세를 배웁니다. 약 20년 후 쓰게 되는 등단작 《나목》에 "미치고 환장하지 않으면 견뎌낼 수 없었던 1·4후퇴 후 텅 빈 최전방 도시 서울에서 미치지도 환장하지도 않고, 화필도 놓지 않은 지극히 예술가답지 않은 한 예술가의 삶을 증언하고 싶었다"라는 후기는 박수근 화백의 삶에 대한 반추 그 자체입니다.

대개 그러하듯, 박수근 화백의 진가 역시 외국인이 먼저 알아보기 시작했는데요. 미군 PX 초상화부에서의 인연으로 미군들이 그의 집에 찾아와 작품을 사기 시작한 것이죠. 그리고 곧이어 화랑과의 거래도 시작됩니다. 당시 반도호텔 안에 생긴 '반도화랑'이 그의 거래처가 돼주었죠. 주요 고객들 또한 외국인이었는데요, 외국인 중에 주한 미국 외교관의 부인이었던 마가렛 밀러는 박수근의 열렬한 팬이 되어 그를 도왔습니다.

이 시기 김복순은 남편이 그림을 그릴 수 있도록 지극정성으로 보필했습니다. 그가 벌어온 돈을 아끼고 아껴 차곡차

곡 모았죠. 여기저기서 헌 옷을 얻어 입고, 자신은 배급으로 나오는 옥수수와 미국 보리를 먹으면서도 남편에게는 뚝배기에 따로 쌀밥을 지어줬습니다.

김복순의 알뜰함과 정성 덕분에 마침내 집을 장만하고, 박수근 화백이 마음 놓고 작업할 수 있는 작은 공간을 얻을 수 있었죠.

그의 시선은 온기를 품고 있었다

"내가 죽고 나면 내 그림이 어떻게 될까? 단 한 점이라도 누가 기억해주는 사람이 있을까? 아니면 어느 날 낙엽같이 그렇게 쓸려가고 말까!"

박수근은 49세가 되어서야 처음으로 개인전을 열게 됩니다. 오산 주한미군 부대에서 먼저 제안했죠. 작품이 꽤 팔리고, 남은 작품들은 홍콩으로 가져가 인터네셔널호텔 인터하우스에서 다시 전시를 열었다고 합니다. 20대 초반 춘천에서 작은 개인전이 있었지만, 그 시기는 그만의 양식이 탄생하기도 전이니, 진정한 의미에서 그의 전시는 이때가

처음이자 마지막이었습니다.

창신동에서의 좌절도 있었는데요. 1957년 야심 차게 오래 심혈을 기울여 제작해 출품한 100호짜리 대작인 〈세 여인〉이 국전에 낙선하며 크게 낙담했고, 이때부터 술을 가까이하게 되었습니다.

이때부터 시작한 과음은 그의 건강을 해치기 시작했습니다. 그의 몸에 이상이 찾아왔지만, 제대로 된 검진을 받기도 힘든 형편이었죠. 그로 인해 시력에도 문제가 생겼는데요, 왼쪽 눈에 백내장이 발생합니다. 시력은 점점 나빠져 건널목의 신호등조차 보기 힘들어졌죠. 눈이 점점 보이지 않게 된다는 것은 얼마나 무서운 일인가요.

왼쪽 눈에 생긴 백내장을 돈이 없어 수술을 받지 못하고 오랫동안 흰 거즈로 안대를 한 모습에 동료 화가들이 안타까워했다는 증언은 더욱 가슴 저리게 만듭니다. 다행히 그림이 팔려 수술을 할 수 있었는데, 안타깝게도 수술이 실패하고 말죠. 통증이 심해져 결국 1963년에 재수술을 받는데, 이때 결국 왼쪽 눈을 잃습니다. 그의 말년작은 한쪽 눈으로만 그린 작품들인 셈이지요.

거기에 엎친 데 덮친 격으로 집 앞의 개천이 종로와 청계

천을 잇는 흙길 확장으로 물이 범람해 집이 약 1미터가량 쓸려나갔습니다. 그리고 집을 산 지 10년이 지났는데, 갑자기 땅 주인이 나타나 건물을 철거하겠다 하는 일도 터집니다. 집을 살 때 서류를 제대로 확인하지 않았던 것이 화근이었죠. 박수근은 어떻게든 그 집에 머무르기 위해 백방 노력했지만 결국 집값도 제대로 받지 못하고 쫓기듯 떠나게 됩니다.

힘든 일은 왜 이렇게 연이어 오는 걸까요. 결국 오랜 창신동 생활을 마감하고 1963년 전농동으로 거주지를 옮기게 되는데요, 이곳에서의 삶은 박수근 화백과 그 가족에게 떠올리기만 해도 아픈 기억이 됩니다. 무엇보다 그의 육체적 고통이 극심했습니다. 그렇게 고통스러워하면서도 몸이 조금 괜찮을 때면 일어나 그림을 그렸죠.

1964년 국전에 〈할아버지와 손자〉를 출품했는데요. 이 시기 박수근의 몸은 최악의 상황으로 치달았습니다. 이런 처지에 끝까지 작품 활동을 이은 것만 봐도 그의 그림에 대한 열정이 느껴지죠.

작품 속에는 할아버지와 손자의 모습이 그려져 있습니다.

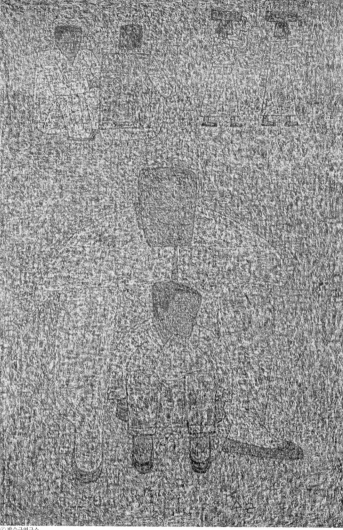

어깨가 넓고 부드러운 느낌의 할아버지 품에 귀엽고 작은 손자가 쏙 들어와 있는데요. 할아버지는 손자를 보고 있는 듯합니다. 손자에 대한 사랑이 느껴지죠. 뒤에서 앉아 이야기를 나누는 사람들도 괜히 정이 갑니다.

이 작품이 그의 마지막 출품작이었습니다. 그는 간경화가 심해져 청량리 위생병원에 입원했으나 회복의 가망이 없었습니다. 결국 한 달 후 퇴원해 집으로 돌아와 눈을 감았습니다. 1965년 5월 6일이었습니다.

그는 생의 마지막 순간에 눈물을 흘리는 가족들을 보며 "내가 죽긴 왜 죽어, 걱정들 말아"라며 달랬고 아내 김복순에게는 평생 해주지 못했던 "당신 털 속옷 치마…"라고 했다죠. 그리고 마지막 말을 남깁니다.

"천당이 가까운 줄 알았는데 멀어, 멀어…."

그는 이후 경기도 포천군 소흘면에 위치한 동신교회 묘지에 묻혔는데요. 2004년 4월 15일 양구의 박수근미술관으로 옮겨졌습니다. 그리고 지금도 그 자리에서 자기 이름을 딴 미술관을 지키고 있습니다.

어린 시절 밀레와 같은 화가가 되길 바랐던 박수근. 그는 현재 그의 소망대로 '한국의 밀레'라는 칭호도 전혀 부족

하지 않은 화가가 되었습니다. 작품 가격도 한때 한국에서 가장 비싼 화가로 불렸고요.

그의 산소를 보며 생각에 잠겼습니다. 인간의 선함과 진실함을 그리고 싶었던 화가. 그가 생전 조금 더 행복하고 조금만 더 풍족했다면 어땠을까, 그랬다면 사후에 더욱 유명해질 작품들을 남기지 못했을까… 그러니 오늘의 불행으로 미래의 행복을 산 것일까 하는, 모를 생각이 들었습니다. 이 문제의 정답은 알 수 없지만 아무쪼록 그가 살아생전에 보인 선함, 그가 베푼 온정이 그림에 담겨 지금도 사람들에게 위로를 준다는 점은 분명합니다.

"내가 죽고 나면 내 그림이 어떻게 될까?
단 한 점이라도 누가 기억해주는 사람이 있을까?
아니면 어느 날 낙엽같이
그렇게 쓸려가고 말까!"

_____ 박수근

NA HYESOK **MUSEUM**

수원시립미술관 나혜석기념홀

수원시립미술관 나혜석기념홀

전 화 번 호 031-228-3800
주 소 경기도 수원시 팔달구 정조로 833
관 람 시 간 10:00-19:00(3~10월, 입장 마감 18:00)

10:00-18:00(11~2월, 입장 마감 17:00)

월요일 휴관(월요일이 공휴일인 경우 다음 날 휴관)
주 차 미술관 건물 지하 주차장

화가의 말

"여자는 작다. 그러나 크다. 여자는 약하다. 그러나 강하다."

수원시립미술관 나혜석기념홀에 들어가며

제 고향은 수원입니다. 저는 수원에서 태어나 10여 년의 시간을 보냈습니다. 그래서일까요. 가끔 수원에서 강연을 할 때면 다른 이유도 없이 기분이 좋습니다. 고향이란 그런 곳이겠죠. 살던 동네를 지날 때면 어린 시절 살던 집이 지금도 잘 있는지 고개를 내밀어 바라보곤 합니다.

몇 년 전 한 영화에서 '왕갈비 통닭'이 유명해지며 갑자기 수원을 찾는 분이 많아졌다는 우스갯소리도 들렸습니다. 그런데 어린 시절부터 수원이라 하면 언급되는 예술가가 있었습니다. 성인이 되고 그림 공부를 하며 수원과 함께 그 예술가의 이야기가 다시 나왔습니다.

'20세기 초를 대표하는 신여성', '한국 최초의 모던 걸', '시대를 앞서간 선각자' 등 그를 따르는 화려한 수식어가 많은데요, 아마 수원과 인연이 있으신 분이라면 한 번쯤은 들어봤을 그 이름이 바로 나혜석입니다.

귀동냥으로 이름은 들어봤지만 정확히 어떤 사람인지, 왜 유명한지 모르는 사람이 있죠. 저에게 나혜석 화백이 그런 사람이었습니다. 하지만 미술사를 공부하며 만난 나혜석

화백은 적당히 알고 넘어가기에 너무도 치열하고 안타까우며 재평가받아야 하는 삶을 살아낸 사람이었습니다.

아쉽게도 아직 나혜석 화백을 전면에 내세운 미술관은 없습니다. 하지만 다행히도 수원시립미술관에 나혜석기념홀이 있지요. 거기에 '나혜석 거리'도 조성되어 있고요. 그뿐인가요. 수원에는 '나혜석 생가터'도 있고 나혜석 화백이 유럽에서 귀국한 후 전시회를 열었던 '수원사'도 있습니다. 조금 다른 시선으로 보자면, 수원 전체가 나혜석의 향기를 느낄 수 있는 거대한 박물관이라 할 수 있을지도 모르겠습니다.

"일반 대중이여! 그림에 대하여 많이 이해해 주기를 바라나이다. 이탈리아 문예부흥시대에 일족(메디치 가문)의 애호가 없었던들 인간 능력으로서 절정에 달하는 다수의 걸작이 어찌 나왔으리까. 대중과 화가의 관계가 좀 더 밀접해졌으면 합니다."

전시관에 들어서자 벽면에 새겨져 있는 이 문구가 한눈에 들어왔습니다. 당대에 이런 생각을 했다는 것만으로 선각자라 부르기 모자람이 없죠. 하지만 동시에 너무 앞서갔기에 이해받지 못한 그의 삶이 또 납득되기도 했습니다.

생전에 성공과 부를 거머쥔 사람들은 남들보다 정확히 반 발짝 앞서간 사람들이 아닐까, 너무 앞서간 생각은 쉽게 공감받지 못하는 게 아닐까…. 많은 예술가의 삶을 보며 생각합니다.

꼭 봐야 할 작품

나혜석이 1928년 그린 〈자화상〉입니다. 2015년 11월 유족이 〈김우영 초상〉과 함께 수원시에 기증하고 이제는 수원시립미술관 소장품이 된 작품이죠. 이 작품은 나혜석 화백이, 어쩌면 삶에서 가장 찬란하던, 세계 일주를 떠나 프랑스 파리에 체류할 당시 야수파의 그림들을 보고 영향받아 그린 작품입니다. 굵고 과장된 윤곽선, 강렬한 색의 사용이 인상적입니다. 그림 속 인물의 뚜렷한 이목구비가 서구적 외모로 보여서 나혜석의 자화상인지를 두고 논란이 있기도 했죠.

체념한 표정, 굳은 시선 등 얼핏 봐도 깊은 고뇌가 느껴지죠. 작가의 심리와 정서를 잘 표현한 수작으로 손꼽힙니다.

나혜석, 자화상, 1928

나혜석, 김우영의 초상, 1928

앞의 작품은 남편 김우영을 그리다 미완성으로 남겨둔 초상화입니다. 이 작품에서도 야수파의 색채 표현이 보입니다. 깔끔하게 빗어 넘긴 머리, 잘 차려입은 양복과 주머니에 꽂힌 만년필은 그의 재력을 보여줍니다. 꽉 다문 입과 표정은 고집이 있어 보이기도 하는데요. 그는 실제로 학식과 재력을 갖춘 인물이었습니다. 비록 나혜석 화백과는 사랑하는 부부로 만나 악연으로 끝맺음했지만요. 그런 두 사람의 초상화가 전시관에 나란히 걸려 있습니다.

여자도 화가가 될 수 있습니다

그의 이야기를 시작하기 전에 한 가지 안타까운 사연을 말씀드리려 합니다. 그의 작품 상당수가 현재는 볼 수 없다는 겁니다. 생전에는 집에 큰불이 나며 작품이 재가 되어버렸고 사후에는 수많은 원고와 그림을 보관하던 오빠 나경석의 집이 한국전쟁 때 북한군에 의해 점령되면서 뭉텅이째 없어졌습니다. 소실된 작품들이 있었다면 얼마나 좋았을지 생각해보곤 합니다.

신여성이자 선각자인 나혜석은 1896년 4월 8일 수원군 수원면 신풍리에서 태어났습니다. 군수를 지낸 관료 출신인 아버지 나기정의 2남 3녀 중 둘째 딸이었죠. 할아버지는 호조참판을 지내고 소유한 땅도 많던 명문가였습니다. 사람들은 그의 집을 보며 '나 참판 댁', '나 부잣집'이라고 불렀고요. 덕분에 나혜석의 오빠들은 일본과 미국에 유학을 떠나 새로운 세상을 빠르게 접했습니다. 어린 나혜석은 그런 오빠들에게 선진국의 자유와 선진성에 관한 이야기를 들으며 세상을 누비는 꿈을 꾸었습니다.

하지만 안타깝게도, 이 시기는 여자에게 그리 친절하지 않았습니다. 여자아이가 밖으로 나돌면 안 된다며 학교에도 잘 보내지 않던 시기였죠. 하지만 나혜석의 부모는 여성도 교육을 받아야 한다고 생각하는, 트인 분들이었죠. 그렇게 나혜석은 11세 무렵 수원 삼일여학교에 입학합니다. 미국 선교사가 설립한 진보적인 학교였죠.

이곳에서 나혜석은 눈에 보이는 아름다운 풍경을 연필로 그리기 시작했습니다. 나혜석이 학교 뒤뜰의 꽃을 그리면 선생님은 칭찬을 아끼지 않았습니다. 이 시절, 소를 몰고 밭을 가는 농부의 모습을 스케치하는 모습을 보며 그의 오

빠 경석이 커서 무엇이 되고 싶냐고 묻자 **"죽을 때까지 그리는 일과 글을 쓰는 일"**을 하고 싶다고 말했다는 일화도 있지요. 그가 화가의 꿈을 꾸기 시작했던 것이 이때부터였나 봅니다.

나혜석은 일제강점기가 시작된 무렵에 서울로 와 진명여학교에 입학하고, 우등생으로 졸업해 신문에 이름이 날 정도로 명석했습니다. 당시 《매일신보》에 실린 그의 학교생활에 대한 평은 이렇습니다. **"온순한 성질과 명민한 두뇌를 지니고 있으며 제반 학과를 평균하게 잘 따냈다. 특히 수학에 대한 재능은 교사를 놀라게 하며, 장구한 시간을 한결같이 근면하여 최우등의 성적으로 졸업하게 되었으며 장래에 무한한 광명이 있으리라."**

하지만 그가 앞으로 걸을 삶의 궤적을 모두 알고서 보면 "무한한 광명이 있으리라"라는 문장이 참으로 애석하게 다가옵니다. 이 시기 학교의 상황은 당시 졸업생의 숫자로 알 수 있습니다. 졸업생 7명 중 1등을 했던 것이지요. 지금 생각하면 조금 웃기지 않나요. 졸업생이 7명이고 그중 1등을 해서 신문에 나오다니 말이죠. 하지만 진실은 이렇습니다. 그만큼 여학생이 없었다는 거죠.

아무리 생각이 트였어도, 그 시대의 틀을 깨기는 결코 쉽지 않죠. 나혜석 화백의 부모님도 그가 학교를 졸업하자 이제 공부는 괜찮으니 시집가라고 성화였다 합니다. 하지만 나혜석은 이미 서양화를 배우고 싶다는 열망으로 가득했죠. 더 넓은 세계로 가고 싶었습니다. 그는 동생의 재능을 알아본 오빠 나경석의 도움으로 1913년 일본 유학을 떠납니다. 그의 바람대로 동경의 여자미술전문학교 서양화과에 입학하죠. 한국인으로서는 네 번째 입학이었고, 게다가 서양화과 입학은 최초였습니다.

나혜석은 이곳에서 본격적으로 수채화, 유화를 배우게 됩니다. 얼마 뒤 시집을 가라는 성화에 다시 조선으로 돌아와야 했지만, 그림에 대한 그의 열정을 멈출 수는 없었습니다. 거기에 아버지가 정해 놓은, 사랑하지도 않는 이와의 결혼이라니 참을 수 없었죠. 결국 여주에 있는 학교에서 교사로 일하며 스스로 학비를 모아 다시 일본으로 향했습니다. 그리고 이 일본행에서 나혜석은 커다란 깨달음을 얻게 됩니다.

당시엔 조선이나 일본이나 여성에게 바라는 점은 크게 다르지 않았습니다. 결혼하여 아이를 낳고 가정적인 삶을 살

길 바랐죠. 그런데 나혜석 화백은 이번 일본행에서 이런 삶을 거부하고 여성의 권리를 당당히 주장하는 신여성들을 만나게 됩니다. 그리고 자신이 보고 듣고 느낀 것들을 조선의 여성들에게도 알려야겠다고 생각했죠. 그림과 함께 글도 쓰기 시작합니다.

여학생들끼리 모여 만든 잡지 《여자계》에 담아 출판하며 문학적으로도 비범한 재능을 보이기 시작합니다. 1918년 학교를 졸업한 나혜석은 이런 마음가짐과 활동 이력을 쌓고서 귀국합니다.

여성 최초로 유화 개인전을 열다

1918년 귀국한 그는 미술 선생님이 되었습니다. 그런데 이듬해 1919년 3월 1일, 거리가 심상치 않았습니다. 수많은 사람이 태극기를 들고 밖으로 나와 "대한 독립 만세!"를 외쳤습니다. 나혜석은 후배들에게 독립선언서를 비밀리에 전하며 만세운동에 동참할 것을 권했습니다. 유학 시절 친구들과 단체를 조직해서 독립운동을 계획했죠. 일본 경찰

에 체포돼 5개월간 옥고를 치러야 했습니다. 그나마 다행인 것은 증거불충분으로 5개월 만에 풀려난 겁니다. 하지만 딸이 잡혀갔다는 소식에 걱정과 근심이 끊이지 않던 그의 어머니는 병을 얻었고 결국 별세하고 말았습니다.

이 시기는 나혜석 화백에게 더없이 힘든 고통의 시간이었습니다. 이런 시기에 꼭 필요한 것은 자신을 완전히 놓지 않도록 지탱해줄 사람이겠지요. 이 시기의 나혜석에게도 그런 사람이 생기죠. 감옥에 있을 때 그를 위해 변론해준 10살 연상의 변호사 김우영이 그 사람입니다. 김우영은 교토에서 법학을 배우고 변호사가 되었습니다. 근대적인 여성의 사고를 존중할 수 있는 사람이었죠.

나혜석은 **"일생을 두고 지금과 같이 나를 사랑해주시오. 그림 그리는 것을 방해하지 마시오. 시어머니와 전실 딸과는 별거케 하여 주시오"**라며 결혼 조건으로 세 가지를 요구했는데요, 또 다른 요구 조건이 하나 더 있었습니다. 죽은 첫사랑의 묘지에 비석을 세워달라는 것이었죠. 나혜석은 조금은 무모해 보이는 조건들을 모두 수용한 김우영과 1920년 4월 정동예배당에서 결혼을 합니다.

이러한 조건과 둘의 행보는 세간을 떠들썩하게 만들었습니다. 그의 모든 행보는 사실 지금 봐도 놀라운 면이 많습니다. 평생 그림을 그리게 해주겠다는 김우영의 약속 덕분일까요. 나혜석은 화가이자 문필가로서 더욱 활발히 활동합니다. 당시 문필 활동에 열중했는데요. 당시 기고한 '저것이 무엇인고'는 당시 신여성에 대한 시선을 간명하게 표현했다는 평을 받습니다.

길거리에 외투를 입은 여인이 바이올린을 들고 걸어갑니다. 지나가던 노인이 "저것이 무엇인고? 바이올린이라고 하든가. 아따, 그 계집애 건방지다. 저거를 누가 데려가나?"라며 손가락질합니다. 다른 쪽에서는 "고것 참 예쁘다. 장가라도 안 갔더라면. 쳐다보여야 인사나 좀 해보지"라고 중얼거리죠. 당시 신여성에 대한 세대별 관점을 확실히 알 수 있죠.

1921년 경성일보사 내청각에서 나혜석의 첫 개인전이 열립니다. 이 전시는 남녀를 불문하고 조선에서 열린 최초의 서양화 개인전이었죠. 70여 점의 작품이 전시장에 걸리는데요, 나혜석 화백이 일본 유학 당시 인상주의 회화를 접했기 때문인지 대부분 풍경화였습니다.

저거시무어신고
시속양금이라든가
맛다그기집외건방지다쩌
거를누가메려가나
두양반의쌀
고것참임부다장가나안도
릿더면……입시가동솟
엿난구나
취다나보아인사나줄회
보지
어늬청년의큰머리성

一八〇

이 전시는 엄청난 성공을 거둡니다. 약 5,000여 명의 관람객이 몰려들었죠. 작품도 스무 점이나 팔렸습니다. 그중 〈신춘〉이라는 작품은 350원에 팔렸는데, 당시 노동자의 평균 월급이 20원쯤이었으니, 엄청난 금액이었죠.

나혜석의 등장은 언제나 파격이었습니다. 전시 직후 낳은 첫 딸에게 김우영과 나혜석의 기쁨悅이라는 뜻으로 '김나열'이라는 이름을 붙였는데요. 양성평등 실천을 위한 부모 성 함께 쓰기를 이룬 첫 사례로도 볼 수 있는 이름입니다.

1922년 일본은 문화정치를 시행합니다. 미술계에 '선전', 조선미술전람회를 창설한 것도 이 문화정치의 일환이었죠. 이 선전은 화가들의 작품 발표 및 화가로 인정받을 몇 안 되는 기회이기도 했습니다. 나혜석은 제1회 '선전'에 〈봄이 오다〉를 포함해 몇 점을 출품했는데요. 아쉽게도 그의 작품은 남아 있는 것이 별로 없습니다. 초기작의 대부분이 흑백사진으로만 남아 있죠.

이 시기의 작품 〈농촌 풍경〉을 보면 화면 중앙에 뚫린 길을 따라서 흰 저고리와 검은 치마를 입은 여인이 물동이를 이고서 걸어오고 있습니다. 주변에 헛간이 보이는데요.

이 작품은 당시 나혜석의 스타일을 확인할 수 있는 중요한 자료입니다. 마치 클로드 모네의 작품 〈건초더미〉를 보는 듯 합니다. 이후 만주에서 생활하던 당시 그려진 〈만주 봉천 풍경〉도 이 시기 그려진 작품 중 현존하는 유일한 작품입니다.

일상 주변의 풍경을 잘 짜인 구도와 원근법으로 표현했죠. 인상파의 영향을 받아 밝은 색조와 특유의 붓 터치를 느낄 수 있습니다. 나혜석 화백은 끊임없이 선전이나 전람회에 작품을 출품했고 글을 쓰며 자신을 알렸습니다.

하지만 그에게 좋은 평만 있던 것은 당연히 아니었습니다. 1923년 잡지 《동명》 1월호에 실린 '모母된 감상기'에서 자신의 임신, 출산, 육아 경험을 솔직하게 토로하며 **'아이는 엄마의 살점을 떼어가는 악마'**라고 규정하는, 파격적인 글을 발표했죠. 이는 여성만의 내밀한 경험을 처음 공론화시킨 것이었죠. 나혜석을 공부하며 지금도 그의 파격적인 글들에 놀랐던 적이 많았는데요. 당시에는 얼마나 충격이었을지 가늠조차 되지 않습니다. 그는 좋고 나쁨을 떠나, 우리나라 최초의 여성 서양화가이자 작가, 여권운동의 선구자였음이 분명합니다.

나폐신, 농촌풍경, 연도 미상

나혜석, 만주 봉천 풍경, 1923

꿈에 그리던 세계 여행

1927년 여름, 나혜석은 외교관이 된 남편을 따라서 세계 여행을 떠납니다. 시베리아철도를 타고 모스크바를 경유하며 시작되는 경로였죠. 지금도 세계 여행을 한다는 것은 엄청난 일인데, 이 시기에 세계 여행이라니… 놀랍습니다. 이후 16개월 동안 이어진 여행은 그에게 감동의 연속이었죠. 특히 파리에 체류하며 여러 예술을 접하는데요. 짬이 날 때면 항상 미술관에 다니며 마네, 모네, 마티스, 피카소 등 다양한 화가의 다양한 화풍을 만나게 됩니다. 특히 색을 강렬하게 사용하는 야수파의 영향을 받기도 하고요.

〈파리 풍경〉을 보면 호수 주변에 서양 건물과 붉게 물든 나무들이 보입니다. 파리의 아름다운 풍경을 그린 이 작품에는 파리를 동경하는 마음이 스며 있는 듯합니다. 교외 마을의 가을 풍경으로 보이는데요, 특히나 색상이 잘 보존된 작품입니다. 색채만 봐도 야수파에 영향받았음을 느낄 수 있죠. 이뿐만이 아닙니다. 영국에서는 컨스터블의 풍경화를 보고 매료되었고 스페인에서는 고야의 작품을 몇 번

나혜석, 파리 풍경, 1927

이고 반복해서 감상했다고 합니다.

이 시기에는 나혜석 화백의 삶을 통째로 흔들 만남이 기다리고 있었습니다. 파리에서 민족대표 33인 중의 하나이자 천도교 신파의 수장이며 김우영의 친구였던 최린을 만난 것입니다. 3·1운동 때 함께 투옥되기도 했고 최린은 그림에도 조예가 있었습니다. 그는 한순간에 나혜석을 사로잡았습니다. 법 공부를 위해 독일로 떠난 김우영은 최린에게 나혜석을 부탁했는데요, 남편이 떠난 뒤 시작된 두 사람의 관계는 갈수록 깊어졌죠. 한마디로 불륜이었습니다.

이 일은 나혜석을 끝도 없는 나락으로 몰고 갑니다. 결과적으로 다시 없을 악연이었습니다. 앞서 살핀 〈자화상〉은 나혜석이 파리에 머물던 1928년쯤에 그린 작품입니다. 어쩌면 그림 속 그의 표정에서 느껴지는 고뇌는 이런 사연 때문이지 않을까요.

이후 유럽에서 머무는 동안 알려진 최린과의 관계가 불거지며 심각한 가정불화를 낳습니다. 남편은 그를 만나지 말라고 경고하고 나혜석 또한 그러겠다고 약속했습니다. 나혜석 화백은 1929년 부산으로 귀국하였는데요, 그가 자녀와 함께 있는 동안 남편 김우영이 생활비를 보내주지 않

자, 경제적으로 궁핍해진 그는 도움을 청하기 위해 최린에게 편지를 보냈습니다. 하지만 이 한 통의 편지가 최린에의해 알려지게 되면서 결혼 생활은 파국으로 치달죠. 결국 1930년 김우영은 나혜석 화백에게 이혼을 요구합니다.

나혜석 화백에게 이혼은 큰 충격이었습니다. 이 사건은 그의 모든 것을 변화시켰습니다. 가족과 친척들로부터 외면당했고 사회로부터 비난을 받았으며 아이들을 보지 못하는 고통에 시달렸습니다. 자연스럽게 경제적 궁핍과 사회적 소외가 찾아왔습니다. 나혜석은 고난을 이겨내려는 듯이 더 예술혼을 불태우기 시작합니다.

시련은 그렇게 찾아온다

나혜석 화백은 이혼 4년 후인 1934년에 너무도 충격적인 글을 발표합니다. 지금도 회자가 되는 '이혼 고백장'이었습니다. 이혼한 여자가 직접 적은, 사상 초유의 이혼 경위서였습니다. 그 내용은 당시엔 어마어마한 충격이었습니다. **"조선 남성 심사는 이상하외다. 자기는 정조 관념이 없**

으면서 처에게나 일반 여성에게 정조를 요구하고 또 남의 정조를 빼앗으려고 합니다.", "정조는 도덕도 법률도 아무것도 아니요 오직 취미다."

나혜석 화백의 글은 당시의 세상이 받아들이기엔 너무도 앞서간 생각이었죠. 이후에도 "여성이기에 앞서 평등한 사람이다"라는 외침은 계속됐죠. 나혜석 화백은 자신의 글을 통해 한 인간으로서 여성의 권리를 만인이 깨닫길 원했습니다. 거기에 최린을 향해 당시 돈 1만 2천 원이라는 거액의 '정조 유린 위자료 청구 소송'까지 제기했죠. 하지만 그를 이해하는 사람은 없었고, 그의 예술마저 정당하게 평가받지 못하게 만들었습니다. 1935년 2월 즈음 서울살이를 접고 고향 수원으로 돌아오게 됩니다.

〈수원 서호〉는 고향 수원에 작은 집을 마련하고 혼자 기거하면서 남긴 작품으로 추측됩니다. 호수가 보이는 언덕에 한복을 입은 두 여인이 보이는데요, 왼쪽의 붉은 옛 정자는 그림에 무게감을 주고 있습니다. 차분하게 그려졌지만 어쩐지 하늘과 호수에서는 쓸쓸함이 읽히기도 합니다. 이 시기 여름에는 수덕사 앞 수덕여관에 머물며 그림을 그

나혜석, 수원 서호, 연도 미상

리기도 했습니다. 그 결과로 탄생한 풍경화 약 40여 점으로 전시회를 계획하는데요. 1935년 10월 24일 화가로서의 재기를 꿈꾸며 서울 진고개, 지금의 충무로에 있는 조선관에서 개인 전람회를 열었는데요. 미술계는 나혜석을 철저히 무시했습니다.

엄청난 상처였고 수모였습니다. 거기다 큰아들인 김선이 폐렴으로 사망하면서 정신적으로도 큰 충격을 받습니다. 나혜석은 지인인 일엽 스님을 찾아가 다시 수덕사로 향했습니다. 불교에 귀의하려고 불명을 받기도 했습니다.

저는 이 글을 쓰기 얼마 전 한국 미술사에 꾸준히 등장하는 예산 수덕사 수덕여관에 직접 다녀왔습니다. 그곳엔 당시 그를 만난 일엽 스님의 회고가 남아 있는데요. "**서글서글하고 밝은 그 눈의 동공은 빙글빙글 돌고 꿋꿋하던 몸은 떨리어 지탱해가기 어렵다.**" 나혜석 화백의 인생은 계속해서 시들어갔습니다.

너무 앞서나간 그 이름, 나혜석

나혜석 화백은 자식들도 못 보는 불행 속에서 수덕사·해
인사·다솔사·마곡사·통도사 등 사찰을 전전하며 살았는
데요, 〈해인사 석탑〉은 현재 그의 마지막 작품으로 알려진
작품입니다. 경상남도 합천의 유서 깊은 사찰 해인사의 삼
층석탑이 그려져 있죠. 1938년 4월 15일부터 7월 15일까
지 나혜석은 참선을 위해 해인사에 있었습니다. 이 시기에
그의 건강은 이미 나빠질 대로 나빠졌지만, 그럼에도 붓을
놓지 않았습니다.

그런데 그림에는 당시의 아픔이 느껴지지 않습니다. 오히
려 단정하고 안정적인 느낌이죠. 불교에 귀의해서 내면의
안정을 찾으면 다시 예전처럼 그림을 그릴 수 있다는 희망
을 가졌던 걸까요, 이곳에서만큼은 잠시나마 마음의 평화
를 되찾았던 걸까요. 상황과 너무도 반대되는 평온함은 이
상하리만치 서글픕니다.

현실은 그의 작품과 달리 처절하리만치 무너집니다. 나혜
석 화백은 차츰 정신쇠약으로 착란 증세까지 보이게 됩니
다. 언어장애가 왔고 몸의 놀림마저 마음처럼 움직이지 않

나혜석, 해인사 석탑, 1938

앞습니다. 발을 잘 쓰지 못해 법당 근처에서 넘어져 거동도 어려웠다고 하는데요. 세상의 비난에 얼마나 고통받았는지 감히 상상할 수도 없었습니다. 그 비참함은 말로 할 수 없었습니다.

1941년 화가 이승만의 집을 찾아가 수년 전 자신이 맡겨둔 외국 판화를 찾아간 것이 그의 마지막 행적입니다. 이후 10년간의 행적은 추적이 거의 불가능합니다. 한때 청운양로원에 의탁하기도 했지만 오래 있지 못하고 다시 어디론가 떠나버렸다고 합니다.

그리고 1948년 12월 10일 저녁 8시 30분. 서울 원효로 서울시립 자제원 무연고자 병동에서 한 행려병자가 생을 마감했다는 소식이 들려왔는데요. 이 시신의 사망진단서에는 '신원미상, 무연고자', 사망 원인은 '영양실조, 실어증, 중풍', 추정 연령은 65~66세로 기재되었습니다. 그렇습니다. 이 행려병자가 바로 나혜석 화백이었습니다. 실제 사망 당시 나이는 52세. 병마와 굶주림으로 비참하고 초라한 마지막을 맞고 만 것이지요.

나혜석은 1935년 《삼천리》 2월호에 자신의 유언 아닌 유언을 남겨두었는데요. 그의 삶을 공부한 이후 방문한 미술

관에서 벽면에 적힌 이 글을 한참 바라보았습니다.

"사 남매 아이들아, 어미를 원망치 말고, 사회제도와 도덕과 법률과 인습을 원망하라. 네 어미는 과도기에 선각자로 그 운명의 줄에 희생된 자였더니라." 스스로가 보수적인 시대에 희생되었음을 알고 있었습니다. 너무도 앞서간 선각자 나혜석 화백… 결국 시대는 바뀌었고 오늘날에 이르러서야 그의 삶과 예술은 재평가받고 있습니다.

"펄펄 날던 저 제비 참혹한 사람의 손에
　　　　　두 죽지 두 다리 모두 상하였네
　　　다시 살아나려고
　　　발버둥 치고 허적이다
끝끝내 못 이기고 그만 척 늘어졌네
그러나 모른다 제비에게는 아직 따듯한 기운 있고
　　　　　　　　　숨 쉬는 소리가 들린다.
　　　　　다시 중천에 떠오를 활력과 용기와
인내와 노력이 다시 있을지
누가 능히 알 이가 있으랴."

　　　　　　　　　　　　　　　 ——— **나혜석**

LEE UNGNO **MUSEUM**

이응노 미술관

이응노미술관

전 화 번 호 0507-1490-9801

주　　　소 대전특별시 서구 둔산대로 157

개 관 시 간 10:00-19:00(3~10월, 입장 마감 18:30)

 10:00-18:00(11~2월, 입장 마감 17:30)

 월요일, 1월 1일, 설 및 추석 당일 휴관

도 슨 트 14:00, 16:00

주　　　차 근린 문화 시설과 연결된 외부 주차장

화가의 말

"끝까지 탐구할 수 있는 정신이 위대한 것이고, 그것이 성공의 바탕이다. 그림을 그렸으면 마음에 안 들어도 끝까지 해봐야 한다."

이응노미술관에 들어가며

이응노미술관은 대전에 있습니다. 저는 대전을 갈 때면 언제나 조금은 설레는 마음을 안고 갑니다. 저는 어린 시절부터 종종 대전을 갔었습니다. 할아버지가 현충원에 계시거든요. 학창시절 가족과 함께 할아버지를 뵈러 갈 때면 어머니와 함께 꽃을 사러 다녀왔습니다. 어릴 적엔 그랬었는데, 바쁘다는 핑계로 참 오랜만에 가게 되었습니다. 참 나쁜 손자입니다. 그래도 어머니를 모시고 오랜만에 함께 여행 삼아 다녀오니 마음이 편합니다.

날이 정말 더웠습니다. 이응노미술관은 현충원에서 차로 20분 정도 걸리는데요, 대전시립미술관도 붙어 있어서 한 번 가면 볼거리가 참 많습니다. 뒤에는 수목원까지 있고요. 가족과 함께 나들이 가기에는 딱이지 싶습니다.

그런데 오랜만에 갔더니 저도 실수를 했습니다. 들뜬 마음에 어떤 전시가 있는지 정확히 알아보지 않고 갔네요. 어린이 전시가 열려 있었습니다. 캡션과 작품이 전부 어린이 키에 맞춰 전시되고 있었습니다. 보는 내내 쪼그리고 봐서 무릎이 다 아팠습니다. 그래도 이응노 화백의 작품을 보는

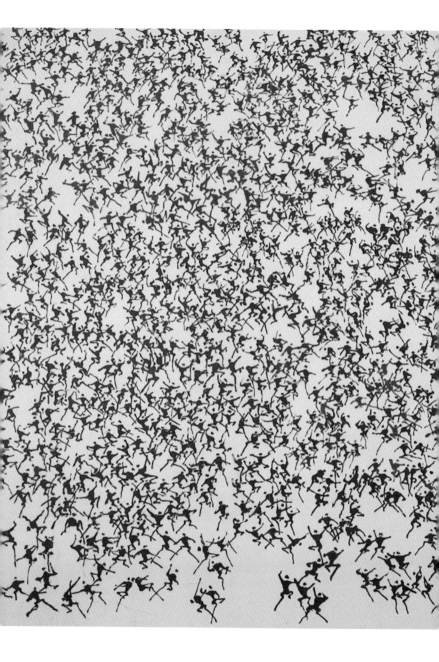

이응노, 군상, 1986

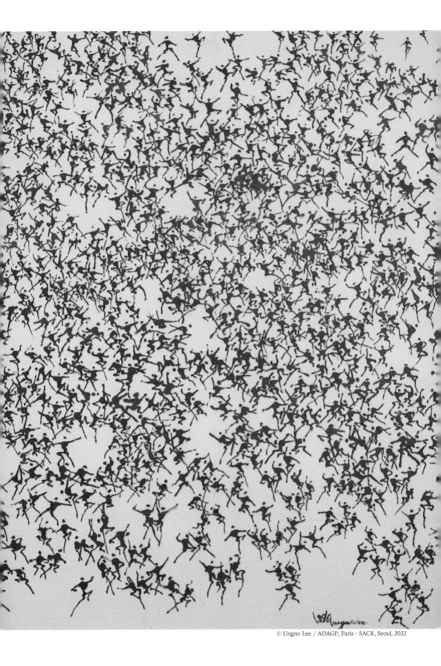

것엔 문제가 없어 다행이었습니다. 여러분도 잘 확인해보고 가서야 합니다.

꼭 봐야 할 작품

저는 이응노 화백을 〈군상〉으로 처음 알게 되었습니다. 볼 때마다 놀랍습니다. 먼저 멀리서 보고 그다음 쭉 가까이 가서 봐보세요. 각자의 자세를 취하고 있는 사람들의 모습입니다. 구상화된 그들이 모여 하나의 추상으로 거듭납니다. 말년 10년에 집중된 군상 연작 중 하나이지요. 한땀 한땀 그렸을 당시의 모습을 생각하면 그 노력과 정성이 대단합니다. 광주민주화운동 소식을 듣고 그리기 시작했다는 군상 연작은 모두가 한마음 한뜻으로 모여 세상이 긍정적으로 나아가길 바라는 그의 마음이 스며 있기도 합니다.

재밌는 그림을 추천하고 싶네요. 멋지고 웅장한 작품도 물론 좋지만 가끔은 이런 소소한 작품에 혼자 웃게 됩니다. 이응노는 우리의 전통적인 한지에 먹으로 동물들을 그렸

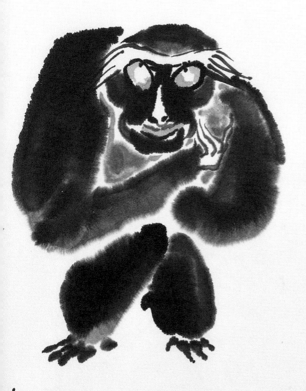

이응노, 원숭이, 1924

습니다. 이 원숭이를 보고 너무 재밌어서 한참을 봤습니다. 화가들의 귀여운 그림을 볼 때면 심각한 작품을 볼 때의 긴장감을 내려둡니다. 즐거운 마음으로 그린 작품은 가볍게 즐겨도 괜찮습니다.

우리가 알고 있는 전통적인 동양 회화와 서구 현대미술 사이에는 단어만 봐도 전혀 어울리지 않을 것 같은 거리감이 느껴집니다. 그런데 놀랍게도 동양 회화를 현대미술로 승화시킨 화가가 있습니다. 전통적인 붓으로 현대 회화의 물을 연 화가가 바로 고암顧菴 이응노입니다.

서양화가 대세인 시절, 누군가는 유행에 휩쓸리고 누군가는 고집스럽게 자신만의 예술을 만들어갑니다. 한국 화가들을 공부하며 알게 된 거장이라 불리는 그들의 공통점은 유행을 따르면서도 그대로 따르지는 않았다는 겁니다. 흐름에 민감하게 반응하면서도 자신만의 방식으로 변화시키거나 혹은 한국적인 것으로 녹여냈지요. 그리고 그중 말도 많고 탈도 많았던 이응노 화백이 있습니다.

1958년 예술의 중심지 프랑스로 건너가 전통적인 한국화를 현대적으로 해석하며 화단의 인정을 받은 화가이자, 남북과 관련된 두 건의 큰 사건에 연루돼 '금기 작가' 신세가

되었던 화가…. 한동안 진실을 알고 싶어 그에 관한 자료를 샅샅이 찾아봤던 적이 있습니다. 그래도 가장 중요하고 다행인 것은 그가 1980년대 이후부터는 다시 재평가받아 현재는 한국을 대표하는 작가로 꼽힌다는 점일 것입니다. 여기까지만 해도 벌써 인생이 파란만장했을 것 같지 않나요? 그는 어떤 삶을 살았을지 만나볼까요.

"그림을 그리지 못한다는 것은 나로서는 죽음과도 같다."

이응노 화백은 1904년 충청남도 홍성군 홍북면 중계리라는 작은 시골 마을에서 태어났습니다. 산과 시냇물이 마을을 감싸고 있는 푸근한 마을이었죠. 이응노는 어릴 적부터 아버지에게 한문을 배우고 학교 갈 나이가 되어서는 보통학교에 들어가 신식 교육을 받았습니다.

이 시기에는 도화 수업이 있었는데 지금으로 치면 미술 시간입니다. 이응노는 어릴 적부터 이 도화 시간과 글 쓰는 수업 때 가장 신났다고 합니다. 하지만 재능이 있었음에도 아버지는 화가의 길을 반대했죠. 양반집 자손이 그림을 그려서 되겠냐는 꾸중이었는데요, 그래서 어린 시절엔 아버

지가 보지 않는 곳에서 혼자 있을 때 그림을 그려야 했습니다. 그래도 땅바닥, 담벼락, 진흙, 돌멩이 등 자연의 모든 것이 그의 캔버스였습니다. 이응노는 자연 속에서 화가로 성장했습니다.

이 시기 시골 밖 세상은 신식 문명이 들어오며 빠르게 변화하고 있었습니다. 더 큰 세상에 나가야 한다는 열망이 마음속에서 부풀었습니다. 하지만 그의 아버지는 그의 마음을 외면하고 있었죠. 이응노는 많은 고민 끝 19세가 되던 해 여름에 결심합니다. '서울로 가야 한다.' 화가가 되어 인생을 스스로 개척하기로 마음먹은 것이죠.

인생은 선택의 연속입니다. 살면서 언젠가는 중요한 결단을 내릴 시기가 찾아옵니다. 하지만 무엇을 선택하든 틀린 답은 없을 겁니다. 혹여 고된 길이라도 자신의 선택을 믿고 전진하면 그것으로 옳은 선택 아닐까요. 돈 한 푼 없이 가출하듯 나온 철없는 화가의 선택 또한 그랬습니다. 하지만 그는 어떻게든 길을 찾았습니다. 행인들에게 그림을 그려주고 받은 돈을 노자 삼아 서울로 올라오는 데 성공합니다. 넓고 정신없는 서울에 도착한 이응노는 서화계에서 유명한 김규진의 집으로 갔습니다.

당시에는 그림을 배우기 위해선 유명한 화가의 밑으로 들어가 문하 생활을 해야 했습니다. 십여 번이 넘는 간청 끝에 겨우 제자가 되었죠. 이곳에서 일하며 인물화부터 산수화, 사군자 등 전통 문인화와 서예를 두루두루 익혀나갔습니다. 스승 김규진도 이응노의 열정과 장래성을 보고 대나무처럼 곧고 푸르게 살라는 의미의 '죽사竹史'라는 호를 지어주었습니다. 그리고 이듬해 우리나라에서 가장 큰 공모전인 '선전', 조선미술전람회에 이응노의 대나무 그림이 입선합니다.

스스로를 믿으며 밤낮을 쉬지 않고 일하면서도 짬을 내어 그린 노력의 결실이었습니다. 하지만 일을 하며 배우다 보니 그림을 그릴 시간은 결코 많지 않았죠. 결국 그는 자립하기로 마음먹었습니다.

이응노는 평생 '개척'이란 단어를 자주 사용했다고 합니다. 스스로 막힌 길을 뚫고 나아간다는 것이죠. 실제로 그는 1926년 전라북도 전주로 내려가 간판점을 차리는데요. 그 이름도 무려 '개척사'였습니다. 재주도 좋습니다. 이 간판점은 계속해서 번창하여 약 서른 명의 직원을 두어야 했

荊門風勁竹
狂吟故人手

竹史

이응노, 청죽, 1924

으니까요. 하지만 이건 이응노의 꿈이 아니었죠. 그는 동생에게 간판점을 맡기고 그림을 그리기 위해 떠납니다. 스승 김규진의 집에서 나왔지만 스승의 댁에 자주 찾아가 그림을 계속 배웠습니다.

어느날 이응노는 놀라운 경험을 합니다. 대나무 숲을 걷던 중 바람에 몰아치는 대나무 숲의 모습을 본 겁니다. 평소 배운 대로 그림을 그려오던 이응노는 깨달았습니다. 실제로 본 대나무는 자신이 그려온 것과는 달랐다는 것을요. 그리고 스승의 그늘을 벗어나 자신만의 대나무를 그리게 됩니다.

자신만의 시각으로 그려낸 작품들은 그에게 조선미술전람회 입선뿐 아니라 특선상까지 안겨줍니다. 이후 3년 내내 입선하는 영광을 누리게 되죠. 이 깨우침으로 자신의 호까지 새롭게 바뀌게 되는데, 자신의 스승과 친분이 있던 학자가 지어주었습니다. 그것이 현재 우리가 그를 부르는 '고암顧菴'입니다. 고는 고대 중국 화가 고개지의 성을 따왔고 암은 집을 뜻한다고 합니다. 고개지처럼 훌륭한 화가가 되라는 뜻이었습니다.

이응노, 청죽, 1931

세상은 변하고, 다시 더 넓은 세상으로

이응노 화백도 자신만의 그림을 그리기 위해 계속해서 변화했지만, 세상은 그보다도 빠르게 변화하고 있었습니다. 1910년 초부터 우리나라의 미술계는 큰 변화가 찾아오죠. 일본을 거쳐 유럽의 미술들이 들어온 것입니다. 바로 우리가 '서양화'라 부르는, 캔버스에 그리는 유화를 뜻합니다. 점차 한국 화가들은 서양화를 배우기 위해 떠나고, 전통 회화는 과거의 것으로 취급되기 시작합니다.

이응노 화백은 고민에 빠졌습니다. 어떻게 하면 자신이 사랑하는 전통 회화에 서양의 새로운 화법을 더할 수 있을지 말입니다. 그는 고민을 거듭하다가, 이 변화하는 세상에 자기 자신을 던지기로 결심합니다. 과감히 일본에 가서 새로운 그림을 배우기로 한 겁니다. 당시 그의 나이 서른셋이었습니다.

일본으로 간 이응노 화백은 도쿄에서 서양화를 배우며 다양한 표현법을 알게 되었습니다. 하지만 그림에도 지필묵 그림을 포기하지 않습니다. 일본에 와서도 옛 기법을 쓰고 있다며 조롱하는 사람들도 있었지만, 그에게 그런 건 중요

하지 않았습니다. 이응노의 목표는 서양화 화풍을 그저 익히기보다, 우리의 그림에 새 기운을 불어 넣는 것이었습니다. 지필묵 그림으로 새 바람을 불러일으키는 것이 그의 꿈이었던 겁니다.

배움이 한창이던 시기에 2차 세계대전은 일본의 패배가 확실시되고, 한국으로 돌아온 이응노 화백은 곧 수덕사 밑에 여관을 구입했습니다. 당시 화가들이 힘든 시절 종종 들르던 수덕여관이 그곳이지요. 이 책에서 몇 번쯤 언급되기도 했고요.

하지만 이곳은 지인에게 맡기고 서울로 올라왔습니다. 이응노 화백은 이 시기 길거리 모습, 판자촌의 풍경을 바라보며 현장에서 그리곤 했습니다. 그 시기에 그린 재밌는 작품 한 점을 봅시다.

서양식으로 꾸민 여성들을 지나가던 사람들이 신기한 듯 쳐다봅니다. 뒤 인물들의 수근거림이 들리는 것 같죠. 그림에 써 있는 글은 이렇습니다. **"바라볼 때에 눈물이 앞을 가리워마지 않노라. 빨리 반성하야 새옷을 벗고 직장으로 직장으로. 제이국민의 현모가 되어주기를 원하노라."**

이응노, 거리 풍경- 양색시, 1946

이응노, 피난, 1950

이 작품은 당시 노출 있는 옷을 입은 여성들에 대해 비판적인 시선과 글을 담았습니다. 하지만 그와 동시에 편견에 가득 찬 눈으로 '양색시'를 바라보는 무리의 사람들을 꼬집기이도 하죠. 화법으로 보자면 전통 기법으로 그린 서양화 같은 느낌이고요. 대나무 숲에서 풍경의 진짜 모습을 발견한 것처럼 이응노는 이후 현장에서 생생한 모습을 보며 그리길 즐겼습니다.

이후 홍익대학교에서 주임 교수로 지내며 동양화과를 만들기도 했습니다. 하지만 이런 행복도 잠시였습니다. 얼마 있지 않아 민족상잔의 대비극이 시작됩니다.

전쟁마저 승화시키는 예술혼

1950년에 전쟁이 발발하자 전쟁을 피해 피난을 떠나는 모습을 그린 작품, 〈피난〉을 보시죠. 짐을 머리에 이고 아이를 업고 발걸음을 재촉합니다. 뒤에 보이는 기차에는 사람들이 빈자리가 보이지 않을 정도로 가득 올라타 있고요. 전쟁은 그저 아픔만을 낳습니다. 많은 예술가가 남쪽으로

피난 갔지만 이응노는 그러지 못했습니다. 서울에 남아 있게 되었는데요, 남북이 서로 다투는 사이 그의 아들이 인민군에게 끌려가고 맙니다. 이응노는 이후 수덕사 근처의 시골집에서 지내며 전쟁이 끝나기만을 바랐습니다. 아들을 잃은 아버지의 아픔을 누가 헤아릴 수 있을까요. 이응노 화백은 텅 빈 마음을 그림으로나마 승화합니다. 그저 계속해서 그리는 것만이 살 길이었습니다.

전쟁은 1953년 7월 27일 휴전 협정으로 멈추게 되지만 결국 아들은 돌아오지 못했습니다. 전쟁을 버티며 많은 이가 빈털터리가 되었습니다. 이응노 또한 마찬가지였죠. 작품 스케치북도 너무 많이 잃어버렸습니다. 서울은 폐허가 되었습니다. 한동안 그는 폐인이 되었습니다. 비단 이응노 화백만 그랬을까요. 전쟁으로 자식과 가족을 잃은 사람들은 한동안 희망을 잃었습니다. 살아야 하는 이유도 의욕도 느끼지 못하는 나날이 계속되었습니다.

그럼에도 삶은 계속되기에 그들은 다시 힘을 냈습니다. 사람들은 무너진 마음을 재건하기 시작합니다. 다시 일하며 무너진 마음을 세우듯 나라의 재건을 위해 일어났습니다.

이응노, 영차영차, 1950

이응노 화백은 그런 그들의 모습을 화폭에 담기 시작합니다. 〈영차영차〉를 보시죠. 그림만 봐도 부지런히 일하는 그들의 소리가 들리는 듯하지 않나요. 같이 합을 맞추며 영차영차 힘을 냅니다. 사람들은 아픔을 잊으려는 듯 부지런히 일했고 밤이 되면 술을 마시며 스스로를 달랬습니다. 그들의 땀방울이 쌓이고 쌓여 오늘날의 대한민국이 있는 것이겠지요. 이 시기 이응노는 그림뿐 아니라 책도 남겼는데요. 《동양화의 감상과 기법》이라는 책입니다. 그는 어린 학생들에게 전통 지필묵 그림을 어떤 마음으로 어떻게 그려야 하는지 알려주고 싶었던 마음으로 글을 남겼습니다.

이때가 그의 나이 쉰다섯, 조금 느슨해질 법도 한데 이응노 화백의 예술혼은 조금도 식지 않았습니다. 프랑스 파리로 향하기로 다짐한 겁니다. 자신만의 스타일로 한국이 아닌 세계의 화가들과 겨루고자 하는 마음이었습니다. 결국그는 자신의 대표작 몇 점을 골라 홀쩍 떠났습니다.

동양의 미학은 서양에 뒤처지지 않았다

이응노 화백에 대한 해외의 반응은 그저 놀라움의 연속이었습니다. 화가로서 이응노 화백의 삶은 이 시기를 기준으로 나뉘게 되죠. 예술의 중심지이자 현대미술의 심장이라 할 수 있는 곳으로 오게 되면서 그의 작품은 환골탈태합니다. 서구 현대미술의 영향을 받으면서도 동양의 미학을 담은 콜라주 작품과 '문자추상' 등이 탄생했고 현재까지도 그만의 아이덴티티가 됐습니다.

그들은 작품을 보며 동양의 신비로움이 느껴진다며 감탄했습니다. 1957년 뉴욕에서 열린 '한국현대미술전'을 계기로 뉴욕현대미술관에 작품이 소장되었습니다. 이응노 화백은 자신의 예술에 자신감을 얻었습니다. 독일에 잠깐 들러 참가한 전시에서도 관람객의 마음을 사로잡았는데요. 그 모습을 보며 생각했습니다. 동양의 미술과 서양의 현대미술을 조합하여 새로운 그림을 그리고 싶다는 것이었죠.

이후 그렇게 탄생한 것이 지필묵을 이용한 서예적 추상화였습니다.

이응노, 구성, 1963

문자추상은 당시 이응노의 스타일을 대표하는데요. 수묵화와 서예를 기본으로 하여 서구의 추상 작업을 만들어낸 것입니다. 마치 글을 쓰듯이 그림을 그리는 이 작품들은 어찌 보면 사람 같기도 하고 또 어찌 보면 춤을 추는 모습 같기도 합니다. 그래서 그림이 글자처럼 보인다고 하여 문자추상이라고 부르기 시작했습니다.

그런데 이 시기 예상치 못한 사건이 생기는데요, 파리에서 한 유학생의 안타까운 처지를 듣고 돈을 빌려주었는데 이를 돌려받지 못하게 된 겁니다. 그는 집세를 못 낼 정도로 형편이 어려워졌습니다. 당연히 그림을 그릴 재료를 사기도 쉽지 않았죠. 하지만 장인은 장비를 탓하지 않는가 했던가요. 그는 쓰레기통에 있는 신문이나 잡지를 꺼내서 잘게 찢기 시작했습니다. 그리고 그 종이들을 캔버스에 붙이며 작품으로 탄생시켰습니다. 그는 이 시기를 회상하며 눈에 띄는 무엇이든 재료로 썼다고 합니다.

그는 그림을 그리지 않고는 살 수 없는 사람이었기 때문이죠. 그의 추상 작품들은 참 독특합니다. 그는 글자를 이용해서 추상을 완성시키기도 했는데요, 추상이라는 것이 원래 알아보기 쉽지 않은 그림이라 어렵게 느껴질 때가 많은

데, 그의 작품을 보면 어렵다기보다 묘한 친근감이 느껴집니다. 아무래도 우리의 것을 녹여냈기 때문 아닐까요. 저는 그의 작품을 볼 때면 어린 시절 글자를 변형해 그림을 그리던 미술 시간이 생각이 납니다.

이 성공 이후 스위스, 오스트리아, 미국 등 여러 나라의 미술관에서 초청을 받습니다. 그리고 파리에서 활동하는 여러 화가의 도움을 받아 '동양미술학교'를 열기도 하죠. 이곳에서 외국인들에게 우리의 전통적인 지필묵 그림을 가르쳤지요. 재능을 가진 자가 부지런하고 노력까지 하니 세상이 돕는 듯했습니다.

그런데 그의 인생에 브레이크가 걸립니다. 예상치 못한 사건이었습니다. 1967년 어느 날 동베를린에 있는 북한 대사관에서 연락이 옵니다. 한국전쟁 당시 끌려간 아들이 북한에 있다는 겁니다. 그리고 동베를린으로 오면 아들을 만날 수 있다고 했죠. 꿈만 같았습니다. 죽은 줄만 알고 살았던 아들이 살아 있다니 그 어느 아비가 안 갈 수 있겠습니까. 그는 이후 몇 번 북한 대사관 사람들을 만났습니다. 하지만 아들은 나타나지 않았습니다. 그리고 이 일이 화근이 되어 이응노는 간첩으로 몰리게 됩니다. 이 사건이 이

그 유명한 '동백림 간첩단 사건'이었습니다. 결국 그는 옥살이를 하게 되죠. 그해 12월 무기징역을 선고받아 서대문 형무소에 갇히게 됩니다.

너무 억울하고 가슴이 답답해 눈물만 나왔다고 합니다. 이 마음 어떻게 풀어야 할까요. 화가에게는 그림뿐입니다. 그는 종이가 없어 무엇이든 생기면 그림을 그렸습니다. 먹다 남은 밥풀을 뭉쳐 조각을 만들었고 휴지에 간장으로 그림을 그렸습니다. 2년 6개월의 옥고를 치르고 나왔을 때 그는 약 300여 점의 작품을 제작했습니다. 이유 여하를 막론하고 대단하다는 말밖에 나오지 않죠. 2년 6개월만에 나올수 있었던 이유는 세계 여러 나라의 예술가 단체 그리고 프랑스와 독일 정부에서 탄원서를 내준 덕이었습니다.

아픔이 가득한 세상, 함께 손을 잡고

이응노는 감옥에서 보낸 기간 동안 작품만 남긴 것은 아니었습니다. 당시에는 식민지 시절 어려움을 겪으며 고아가 된 사람들, 먹고 살기 위해 어쩔 수 없이 죄를 지은 사람이

많았습니다. 그들의 모습을 보며 그는 화가란 그저 아름다운, 집을 장식하기 위한 그림을 그리는 것만이 아닌 우리가 살아가는 현실 사회의 모습을 바라봐야 한다고 생각하게 됩니다.

얼마 뒤 우리나라에서는 가슴 아픈 일이 또 일어나게 되죠. 그 일은 광주에서 벌어졌습니다. 맞습니다. 광주민주화운동이 일어난 겁니다. 오랜 기간 독재 정치에 시달리던 사람들이 민주화를 위해 밖으로 나왔습니다. 이 과정에서 무고한 사람들이 무수히 죽게 되죠. 당시 해외에 거주하던 이응노도 이 소식을 들었습니다.

소식을 들은 이응노는 가슴이 찢어질 듯 아팠습니다. 그저 그 소식을 듣고 안타까워하며 눈물을 흘리는 것밖에는 할 수 없었습니다. 그리고 언제나 그랬듯, 그는 곧 붓을 들었습니다. 이 비극으로 세상을 떠난 사람들의 넋을 달래고 싶었던 이응노는 사람들의 외침을 화폭에 담기로 다짐합니다. 마치 한마음으로 세상 밖으로 나와 자유를 외치던 사람들의 모습처럼 그는 10년이라는 시간을 오로지 사람을 그리는 데 바쳤습니다.

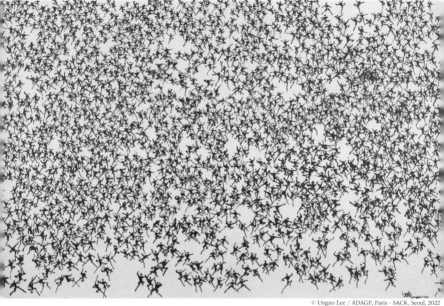

〈군상〉 부분 확대

이응노, 군상, 1986

처음 이응노라는 화가를 알게 해준 작품이 앞에서도 살펴본 이 〈군상〉이었습니다. 처음 멀리서 작품을 보고 '이게 뭐지?' 싶었습니다. 멀리서 보니 개미 같기도 하고 글자 같기도 했는데요. 가까이 다가가서 보고는 깜짝 놀랐습니다. 한명 한명 춤을 추는 듯한 사람들의 집합이었습니다. 그것도 자세히 보면 어떤 사람은 춤을 추고 있는 것 같고 또 어떤 사람은 웅크려 있는 것 같고 뛰는 것도 같았습니다. 신분, 성별, 나이, 직업 모든 것을 알 수 없는 그들의 모습이 모이니 거대한 살아 숨 쉬는 하나의 무언가 같았습니다. **중요한 것은 그 누구도 미워하는 사람 없이 서로를 감싸고 서로를 지켜준다는 겁니다.** 서로가 똘똘 뭉쳐 하나의 거대한 작품이 된 것입니다. 이것이 노년의 이응노가 바라던 진짜 세상이었습니다. 모두가 서로를 존중하고 사랑하는 세상을 작품 속에 구현한 것이었죠.

1983년 이응노는 프랑스로 귀화합니다. 또 한 번의 누명을 쓰는 사건이 있었기 때문입니다. 한국 정부는 이응노의 입국 허가를 내주지 않았습니다. 당시 유럽 사회의 한국인들도 그를 만나기 꺼려 했죠. 그리고 1989년 1월, 서울 호암갤러리에서 그의 전시회가 열렸지만 정부는 여전히 입국

이응노, 군상, 1989

을 허가하지 않았고 작가 없는 전시회라는 어이없는 일이 생깁니다. 참 안타까운 일입니다.

전시회가 성대하게 열린 그날, 파리의 작업실에서 작업하던 이응노는 쓰러졌습니다. 심장마비였죠. 병원으로 이송되어 잠시 회복하는 듯했지만 결국 며칠 뒤 세상을 떠났습니다. 이응노가 세상을 떠났다는 소식은 여러 나라의 신문에 올랐습니다. 그리고 그의 전시장에는 분향소가 마련되었습니다. 세상을 떠나고서야 자신의 전시장을 찾은 것이죠. 세상에 이런 전시가 어딨을까요.

이응노 화백이 마지막 순간에 그리던 작품 중 한 점입니다. 여러 사람이 보이죠. 서로 함께 어깨동무하고 춤을 추는 것 같기도 하고, 신나게 노래를 부르는 것처럼 보이기도 합니다. 마지막 순간에도 그가 표현하고자 했던 예술이 무엇인지 알 수 있는 작품이죠. 제게는 꼭 지구의 사람들이 검은 우주에서 무언가를 외치는 것처럼도 보였습니다. 이후 그는 파리의 많은 거장이 잠들어 있는 페르 라셰즈 묘지에 묻히게 됩니다. 이곳은 제가 좋아하는 모딜리아니, 오스카 와일드, 쇼팽이 잠들어 있는 곳입니다. 그리고 이

응노 화백의 묘에는 이렇게 새겨져 있습니다. "이응노 선생님. 1904년 서울에서 태어나 1989년 파리에서 떠나다"라고요.

이응노 화백은 동양의 미학을 놓지 않고 서양의 표현주의적 추상화를 흡수했습니다. 그리고 그의 마지막 10년간의 군상 작업은 힘든 세상 모두가 하나 되는 세상을 그리고자 했습니다. 서로를 이해하고 감싸는 세상을 바랐던 거죠. 저는 지금도 그의 작품 앞에 설 때면 그의 노력과 신념에 감탄합니다.

어쩌면 이렇게 복잡하고 혼란한 세상 속에서도 이 세상이 무너지지 않고 유지가 되는 것은 이런 신념과 마음들 덕분이 아닐까 싶습니다. 화가의 삶은 작품이 되고 그 작품은 또 누군가의 삶을 변화시키기도 합니다. 세상을 긍정적으로 바꾸고 싶었던 화가의 마음, 그 마음이 온전히 들어간 작품은 또 누군가의 마음을 울립니다.

"화가의 무기는 그림입니다.

예부터 예술가들은 권력자에게 봉사하고,
권력의 노예가 되어 왔지요.

그러나 현대의 진정한 예술가라면
자신의 사상과 철학을 굳게 지키며
민중들 편에 서야 합니다."

_____ 이응노

어쩌면 아직도
미술관이
어려울 당신에게

미술관, 마음만 있다면 언제든 갈 수 있는 곳

미술관 관람이 꽤 대중적인 취미가 되었다고는 하지만, 미술관에 처음 가는 분들에게 미술관의 문턱은 여전히 높습니다. 누군가에겐 티케팅을 하고 미술관의 입구에 들어서는 것만 해도 커다란 용기가 필요할지도 모릅니다.

괜히 안 가던 곳을 갔다가 어색하게 있는 것은 아닐지, 남들은 잘 감상하는데 나만 포인트도 못 잡고 어슬렁거리는 건 아닐지, 오디오 가이드란 걸 듣는다는데 도대체 어떻게 하는 건지, 남들은 친구와 함께 혹은 커플들과 오는데 혼자 우두커니 있는 건 아닐지, 그림은 정말 하나도 모르는데 제대로 볼 수나 있을지 등… 가기도 전부터 무수한 걱정이 들지도 모릅니다.

하지만 이런 걱정들은 살포시 내려둬도 괜찮겠습니다. 우리가 이런 걱정을 한다는 걸 알고 있는지는 모르겠지만,

미술관은 관객에게 꽤 친절한 공간이기도 합니다. 그럼에도 공간은 말을 하지는 못하기 때문에, 제가 도슨트이자 관객으로 수많은 미술관을 다니며 체득한 소소한 관람 관련 팁을 알려드리고자 합니다.

미술관에 가기 위한 준비들

먼저, 티켓 구매에 관한 소소한 이야기입니다. 대부분 아실 이야기이지만 해외 작품들을 가져오는 상업 전시는 대부분 오픈 몇 주 전부터 얼리버드 티켓을 판매합니다. 적게는 30퍼센트에서 많게는 50퍼센트까지 할인한 금액으로 판매하니 전시회 정보에 미리 촉을 세우고 있으면 티케팅에 도움이 되겠지요.

물론 얼리버드 티켓이 마냥 싸고 좋기만 한 것은 아닙니

다. 보통 전시를 오픈하고 한 달 이내에만 사용할 수 있는, 짧은 사용 기한이라는 단점이 있기도 합니다. 그래서 티켓 사용 마지막 날이면 얼리버드 관람객으로 미술관이 인산 인해를 이루곤 하지요. 그러니 가능하다면 얼리버드 티켓 사용 마지막 날은 꼭 피하는 것이 좋습니다.

다시 말해 얼리버드 티켓 사용 기한 바로 다음 날, 혹은 그 주 평일 정도에만 가도 무척이나 쾌적한 관람을 할 수 있습니다. 얼리버드 기간이 끝난 직후에는 대부분 전시가 소강상태를 맞거든요.

당연한 말이지만 주말보단 평일이 여유롭고, 가능하다면 평일 중에서도 14~16시는 피하는 편이 좋습니다. 14~16시는 모든 연령대가 비교적 부담 없이 올 수 있는 시간대라 사람이 꽤 있는 시간이기 때문입니다.

미술관 가는 날에 하면 좋은 준비들

아직 미술관 경험이 많지 않으신 경우라면, 미술관에 혼자 가는 것은 두려워하실지도 모르겠습니다. 그런데 막상 미술관에 가서 보면 혼자 자연스레 관람하시는 분도 정말 많아요. 오히려 혼자 즐기기에 이만한 취미도 없습니다. 가족과 연인, 친구와 함께 관람하면 서로 이야기를 나누는 재미도 있지만, 혼자 가면 무엇보다 오롯이 작품에 집중할 수 있다는 장점이 있거든요. 겁이 나실지도 모르겠지만 딱 한 번만 용기를 내보시길 바랍니다. 한 번 가서 확인해보면 제 말이 사실이란 걸 확인하실 수 있을 테니까요.

다른 사람에게 말하기 조금 민망한 이야기일 수 있지만, 어떤 옷을 입고 와야 하는지 복장 걱정을 하시는 분도 있을지 모릅니다. 그럴 때면 아무 걱정 말고 평상복을 입고

가시면 됩니다. 전시 관람이라는 게 서서 걸으며 보는 일이다 보니, 아무래도 평상복이 편할 수밖에 없습니다. 더불어 신발은 꼭 운동화를 신으시길 권합니다. 관람이라는 게 말했듯 서서 걸으며 보는지라 발이 꽤 아플 수 있거든요. 게다가 구두는 전시장의 특성상 소리가 울릴 수 있습니다. 그리고 여름이면 전시장 내부가 추울 수 있습니다. 작품이 더위에 손상되지 않게끔 최적의 온도와 습도를 유지하기 때문입니다. 얇은 카디건 등의 가벼운 외투를 들고 가면 유용합니다.

전시 직전에 살필 것들

전시장에는 장우산, 셀카봉은 가지고 들어갈 수 없습니다. 의도치 않게 작품을 훼손하는 사고를 방지하기 위함입니

다. 특히 셀카봉은 무척 위험한데요, 쭉쭉 늘려서 사진을 촬영하다 작품을 훼손하는 일이 생각보다 드물지 않습니다.

전시장 외부에는 물품 보관소가 준비되어 있습니다. 가능한 짐을 줄이고서 전시장에 들어가는 편이 좋습니다. 전시장 내부에서 생각보다 많이 걸어야 하고, 몸이 불편하면 집중이 되지 않습니다.

오디오 가이드 대여소는 대부분 티켓팅 부스 옆에 있습니다. 물론 현장 도슨트를 듣는 쪽이 생동감이나 전달력 측면에서 더 좋을 수 있습니다만, 오디오 가이드는 필요할 때 언제든 각자가 원하는 방식으로 들을 수 있다는 장점이 있지요. 오디오 가이드의 비용은 대개 3천 원 정도로 무척 저렴한 편이기도 합니다. 게다가 요즘은 '가이드온', '큐피커' 등 스마트폰 앱을 이용할 수도 있습니다. 다만, 인생의 첫 미술관 방문이라면 도슨트 해설을 들어보시는 쪽을 조심스럽게 권해봅니다.

사람이 없을 때 도슨트를 듣고 싶다면

많은 분이 이른 시간의 도슨트 타임, 예를 들어 11시경의 도슨트에 관객이 비교적 없으리라 생각하기 쉽겠지만, 11시경의 도슨트에는 관객이 의외로 많습니다. 12시까지 해설을 듣고서 적당히 개인 관람 시간을 가진 뒤에 점심을 먹으러 가기에 더없이 좋기 때문이지요. 정말 조용히 소규모로 도슨트를 듣고 싶다면 18시 내외를 추천합니다.

전시 종료일 마지막 주 전에는 관람하시길 권장합니다. 마지막 주에는 정말로 엄청난 인파가 몰리곤 하니까요. 인기 전시라면 대기만 2시간이 넘는 일도 드물지 않습니다. 이 정도로 대기를 하는 전시라면 설혹 전시를 보더라도 미술관을 나올 즈음에는 내가 그림을 보고 나온 건지, 사람 뒤통수를 보다가 나온 건지 모르겠다 싶을지도 모릅니다. 그러니 마지막 주는 가능한 피해서 가시길 권합니다.

관람 시작부터 출구로 나오기까지

전시장 입구에 들어서서 바닥을 보면 관람 방향을 가리키는 화살표 스티커가 있을 겁니다. 어디서부터 어떻게 봐야 할지 모르겠다면 이 화살표만 잘 따라가도 좋습니다. 이 화살표 방향만 해도 전시 큐레이터가 거듭 고민하고 신경 써 만든 최소한의 관람 가이드이기 때문입니다.

개인적으로 추천하는 관람 방법 하나는 '역순 감상'입니다. 출구 가까이에서부터 입구로 돌아오며 전시를 보라는 뜻은 아니고요, 대부분 중간이나 끝쯤에 전시 관련 영상이 준비되어 있습니다. 이 영상을 먼저 시청하고서 다시 입구로 돌아와 작품을 보기만 해도, 영상 시청 전과는 전혀 다른 느낌으로 전시를 즐기실 수 있을 겁니다.

또 하나 드릴 수 있는 관람 팁으로, 입구에서부터 모든 작품을 하나하나 유심히 관람하기보다는 먼저 전시장 전체

를 쭉 둘러보는 방법도 있습니다. 시작부터 작품 하나하나를 모두 유심히 관람하다 보면, 후반부로 갈수록 지쳐서 더 중요한 작품을 대충 보게 될 수도 있기 때문입니다. 그러니 전시장 전체를 먼저 산책하듯 둘러본 뒤에, 내 눈과 마음에 들어오는 작품 몇 점을 미리 선정해 조금 여유로운 마음으로 전시를 즐기셔도 좋겠습니다.

전시장 출구를 나오면 대부분의 경우 아트 숍을 마주하실 겁니다. 어떻게 보자면 상술처럼 느껴질 수도 있지만, 조금 더 너그러운 마음으로 '전시 굿즈'를 보는 곳이라 생각하시면 더 재밌습니다. 심지어 각 전시회 때 파는 상품은 보통 전시가 끝난 뒤에는 구하기가 힘드니 한정판 굿즈라고 생각할 수도 있겠고요. 또 요즘 인기 많은 전시는 상품이 빠르게 매진되기도 하니, 마음에 드는 상품이 있으면 눈에 띄는 대로 사시기를 권합니다.

알아둬야 할 미술관 에티켓

작품은 절대 만지면 안 됩니다. 무슨 당연한 소리를 하냐 싶을지도 모르지만, 의외로 이런 약속을 어기는 사람도 많습니다. 실제로 제가 미술관에서 도슨트를 하면서 본 경우만 해도 셀 수 없을 정도이고요. 우리가 만나는 모든 작품은 한 작가가 인고의 시간 끝에 빚어낸 노력의 결실임을 잊지 말아야겠습니다. 또 직접 만지지 않더라도, 작품에 너무 가깝게 손을 뻗으면 전시회 스태프에게 제지당할 수 있습니다.

사진 촬영이 가능한 전시인지 확인하고 입장하면 좋습니다. 전시마다 전 구역 사진 촬영이 가능한 전시, 특정 구역만 가능한 전시, 불가능한 전시로 나뉩니다. 관객 입장에서는 무슨 이유로 이렇게 조건이 나뉘는지 궁금할 수 있는데요, 보통 원화의 경우 저작권 문제, 작품 소유 재단에서

의 제한, 혹은 촬영이 원활한 관람을 저해할 경우 등의 연유로 촬영 조건이 달라지곤 합니다. 그리고 의외일 수 있지만, 관람 저해가 매우 커다란 이유로 작용하지요. 실제로 인파가 몰리는 전시에서 사진 촬영을 전면 허가할 때면, 한 작품에서 원하는 구도의 사진이 나올 때까지 계속 반복해서 촬영하는 분들이 있습니다. 그러면 자연스레 해당 작품에서 병목 현상이 시작되지요. 그나마 미디어 전시 같은 경우는 좀 낫지만, 회화 전시에서 이러면 문제가 복잡해집니다.

그리고 작은 팁을 더하자면 사진 촬영을 할 때는 스마트폰 스피커를 손가락으로 살짝 막으면 모두에게 이롭습니다. 또한 모든 전시회에는 물 이외의 음료 반입이 불가능합니다.

수줍은 마음으로 전하는 도슨트의 진심

마지막으로 여러분의 건강을 살피시길 바란다는 말씀을 드리고 싶습니다. 갑자기 무슨 말인가 싶으실 수도 있겠지만, 미술관에서 일하다 보면 급작스레 빈혈 증세를 보이며 쓰러지는 분들을 적지 않게 봅니다.

고개를 갸우뚱하시겠지만, 잘 생각해보면 그리 놀랍지도 않은 일입니다. 미술관은 대개 창문이 없는 데다가, 환기 시설도 썩 훌륭하지 못한 경우가 드물지 않습니다. 그런 장소에 많은 인원이 밀집하면 대기 중 산소의 농도가 떨어질 수 있겠지요. 미술관의 층고가 낮고, 공간이 좁을수록 이런 현상은 더욱 빈번하기 쉬울 것이고요.

그러니 전시를 관람하다가 혹시 조금이라도 답답함이나 현기증이 느껴진다면 현장 스태프에게 말한 뒤 전시장을 나가 잠시 쉬거나, 바깥 공기를 맡쬐고 나서 돌아오는 편

이 좋습니다. 정 어지럽다면 현장 스태프에게 부축해달라고 해도 괜찮고요.

고인 물은 썩는 것처럼, 생각과 사고도 고착되면 삶이 권태로워지지요. 책의 서두에서는 이런 권태로운 일상을 벗어나기 위해 미술관을 찾는 게 아닐까 이야기했었습니다. 그러니 마음의 건강을 위해 찾아오는 미술관에서 몸의 건강을 해쳐서는 더더욱 안 되겠지요.

미술관에서 일하는 한 명의 도슨트로서 말하기에 조금은 어색할 수 있지만, 여러분과 눈을 마주치며 교감하는 사람으로서 한 번은 꼭 드리고 싶었던 말과 함께 이 책을 마무리하고자 합니다. 무엇보다 중요한 것은 여러분의 건강이라고요. 도슨트로서의 저에게 예술보다 중요한 게 있다면 아마 그 정도뿐일 것입니다. 그럼 저는 앞으로도 전시 현장에서 여러분을 기쁜 마음으로 맞이하겠습니다.

감사합니다.

미술관 읽는 시간

2022년 11월 9일 초판 1쇄 | 2024년 5월 31일 3쇄 발행

지은이 정우철
펴낸이 이원주, 최세현

책임편집 박현조
마케팅 양봉호, 양근모, 권금숙, 이도경 **온라인마케팅** 현나래, 신하은, 최혜빈
디지털콘텐츠 최은정 **해외기획** 우정민, 배혜림
경영지원 홍성택, 강신우, 이윤재 **제작** 이진영
펴낸곳 쌤앤파커스 **출판신고** 2006년 9월 25일 제406-2006-000210호
주소 서울시 마포구 월드컵북로 396 누리꿈스퀘어 비즈니스타워 18층
전화 02-6712-9800 **팩스** 02-6712-9810 **이메일** info@smpk.kr

ⓒ 정우철 (저작권자와 맺은 특약에 따라 검인을 생략합니다)
ISBN 979-11-6534-642-3 (03600)

쌤앤파커스(Sam&Parkers)는 독자 여러분의 책에 관한 아이디어와 원고 투고를 설레는 마음으로 기다리고 있습니다. 책으로 엮기를 원하는 아이디어가 있으신 분은 이메일 book@smpk.kr로 간단한 개요와 취지, 연락처 등을 보내주세요. 머뭇거리지 말고 문을 두드리세요. 길이 열립니다.